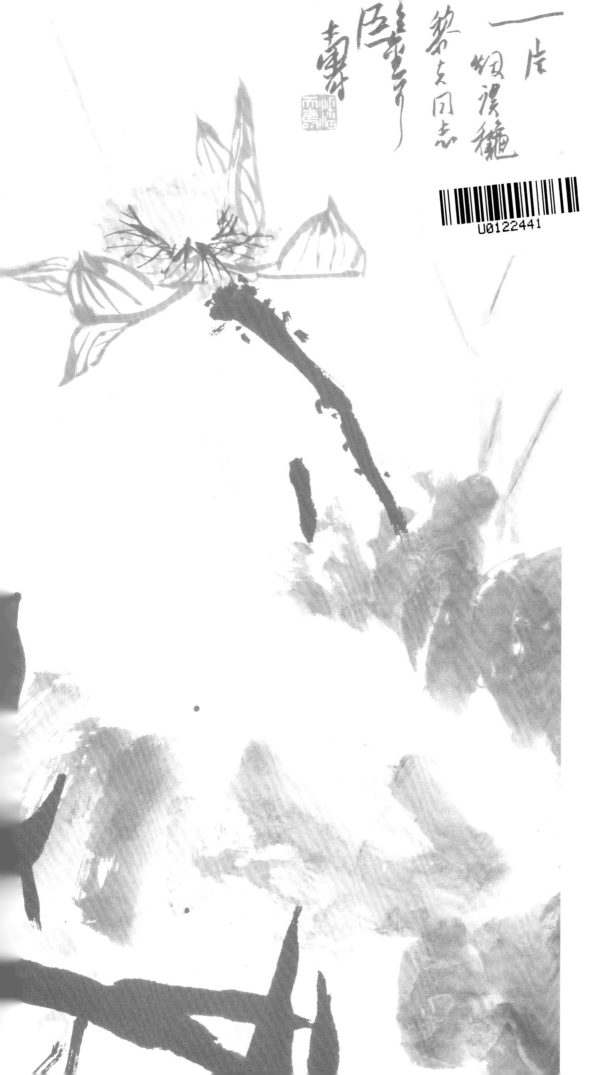

名　家
课徒稿
临　本

潘天寿

花鸟画课徒稿

本　社◎编

上海人民美术出版社

本套名家课徒稿临本系列，荟萃了近现代中国著名的国画大师名家如黄宾虹、陆俨少、贺天健等的课徒稿，量大质精，技法纯正，是引导国画学习者入门的高水准范本。

本书搜集了现代国画大家潘天寿大量的精品花鸟画作，分门别类，汇编成册，以供读者学习临摹和借鉴之用。

图书在版编目（CIP）数据

潘天寿花鸟画课徒稿 ／ 潘天寿绘. — 上海 ： 上海
人民美术出版社，2021.8
（名家课徒稿临本系列）
ISBN 978-7-5586-2037-9

Ⅰ．①潘⋯ Ⅱ．①潘⋯ Ⅲ．① 花鸟画－国画技法
Ⅳ．①J212.27

中国版本图书馆CIP数据核字（2021）第073627号

名家课徒稿临本

潘天寿花鸟画课徒稿

绘　　者：潘天寿

编　　者：本　社

主　　编：邱孟瑜

统　　筹：潘志明

策　　划：徐　亭

责任编辑：徐　亭

技术编辑：陈思聪

调　　图：徐才平

出版发行：上海人民美术出版社
（上海长乐路672弄33号）

印　　刷：上海颛辉印刷厂有限公司

开　　本：889×1194　1/12

印　　张：6.66

版　　次：2021年9月第1版

印　　次：2021年9月第1次

印　　数：0001-3300

书　　号：ISBN 978-7-5586-2037-9

定　　价：68.00元

目 录

潘天寿的绘画艺术

潘天寿(1897—1971)，早年名天授，字大颐，号寿者，又号雷婆头峰寿者，浙江宁海人。浙江省立第一师范学校毕业。曾任上海美专、新华艺专教授。1959年任浙江美术学院院长。他对继承和发展民族绘画充满信心与毅力，为捍卫传统绘画的独立性竭尽全力，奋斗一生，并且形成一整套中国画教学的体系，影响全国。他的艺术博采众长，尤于石涛、八大、吴昌硕诸家中用宏取精，形成个人独特风格。其作品不仅笔墨苍古、凝练老辣，而且大气磅礴、雄浑奇崛，具有摄人心魄的力量感和现代结构美。他曾任中国美术家协会副主席、全国人大代表、苏联艺术科学院名誉院士。著述有《中国绘画史》《听天阁画谈随笔》。他是中国现代美术史上影响深远的一代艺术大师和美术教育家。

潘天寿的绘画，结构险中求平衡，形能精简而意远；墨韵浓、重、焦、淡相渗叠，线条中显出用笔凝练和沉健。他精于写意花鸟和山水，尤善画鹰、八哥、蔬果、松、梅等。作画时，他落笔大胆，点染细心。其画面往往墨彩纵横交错，构图清新苍秀，气势磅礴，趣韵无穷，引人入胜。

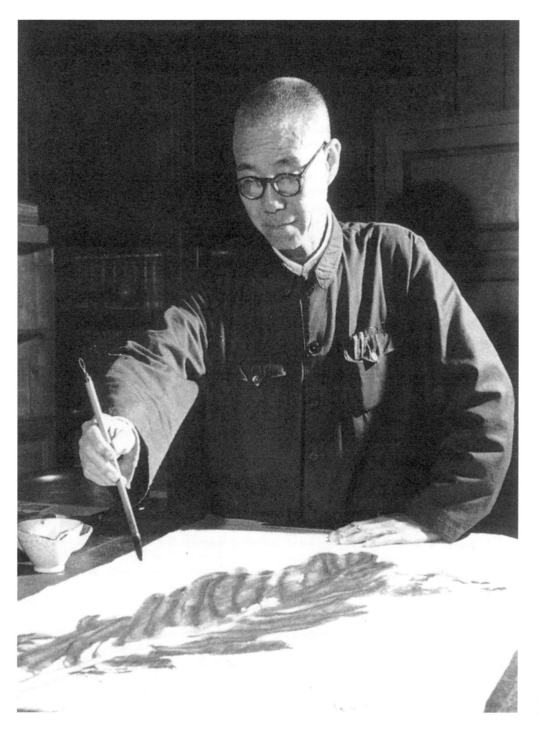

潘天寿在作画

潘天寿谈花鸟画

中国花鸟画简史

中国的花鸟画，有着悠长的历史。如古籍中《尚书·益稷》载："予欲观古人之象，日、月、星辰、山、龙、华虫，作会，宗彝；藻、火、粉、米、黼、黻、絺、绣，以五彩彰施于五色，作服。"《周礼·春官》载："九旗之物，名各有属，以待国事。日月为常，交龙为旂，通帛为旃，杂帛为物，熊虎为旗，鸟隼为旟，龟蛇为旐，全羽为旞，析羽为旌。"《周礼·春官》又载："司尊彝，掌六尊、六彝之位。"郑氏注云："鸡彝、鸟彝，谓刻而画之为鸡、凤凰之形。'稼彝，画禾稼也。'山罍，亦刻而画之为山云之形。"从画迹方面来说，近时在长沙楚墓上出土的长方形帛画中，下截描绘着纤腰的仕女，上截就描绘着夔龙和凤凰，在天空飞翔，做斗争的情状，姿态极为夭矫。华虫就是雉鸡、隼鸡、凤凰及雉，均为鸟类；藻，就是水藻；禾稼，即农种的五谷作物，均系花鸟画的画材，足以证明吾国的花鸟画在虞、夏、殷、周的时代，已早开始，而且打下了很好的基础。此后作家辈出，如秦代烈裔，善画鸾凤，轩轩然惟恐飞去；汉代陈敞、刘白、龚宽并工牛马飞鸟；宋代顾景秀、刘胤祖并工蝉雀、杂竹；南朝陈顾野王之长花木草虫。到了唐代，作家尤多，如边鸾的蜂蝶蝉雀，山卉园蔬；刁光胤的湖石花竹，猫兔鸟雀；滕昌祐的花鸟蝉蝶，折技蔬果，穷毛羽之变态，夺天工之芳妍。此外，薛稷的鹤，姜皎的鹰，张璪、韦偃的松，萧悦、张立的竹，李约的梅等等，均有所专擅。到了五代，徐熙、黄筌并起，为吾国花鸟画的大完成时期。徐熙擅写生，凡花竹草虫以及蔬果药苗，无不入画，先以墨色写其枝叶蕊萼，然后敷色，故骨气风神，为古今第一，称水墨淡彩派，发展于南唐、北宋两院之外。黄筌集薛稷、刁光胤、滕昌祐诸家的长处，先以墨笔勾勒，再敷彩色，浓丽精工，世所未有，称双钩体，有名于五代之末和北宋初年，发展于南唐、北宋画院之内。黄有次子居宝、三子居寀，均画艺敏赡，妙得天真。徐有孙子崇嗣、崇勋、崇矩，也均以画艺克承家学。崇嗣并以祖父的技法，创造新意，不华不墨，叠色渍染，号没骨画，在他祖父的水墨淡彩以外，别开新派，与黄派并驾驱驰，无分先后，成为我国花卉画上的两大统系。此后，学习花鸟画的作家，不入于徐，则入于黄。继黄派的则有夏侯延祐、李怀衮、李吉等，均系黄派嫡系。傅文用、李符、陶裔，均仿黄派。至崔白、崔慤、吴元瑜等出，始变黄派格法。因为崔氏兄弟，体制清赡，笔益纵逸，遂删除院体精严的风习。然绍兴、乾道间的李安忠父子和王会，花竹翎毛最长勾勒，为黄派直系。继徐氏水墨淡彩一派的，则有崇勋、崇矩、唐希雅、孙宿与忠祚以及易元吉等，所作乱石丛花，疏篁折苇，可归为徐氏一系。继徐氏没骨派的，则有赵昌、刘常、黄道宁、林椿、王友等，均擅写生，妙于设色。又陈从训之着色精妙，李迪的雅有生意，也属这一派。

又吾国梅兰竹菊、枯木竹石的墨戏画，是吾国花卉画的另一支流，也由萧悦、张立的墨竹和徐派水墨淡彩的因缘，大为兴起。墨竹则由文与可、苏东坡二家，汇集它的技法，继文、苏而起的，则有黄斌老、李

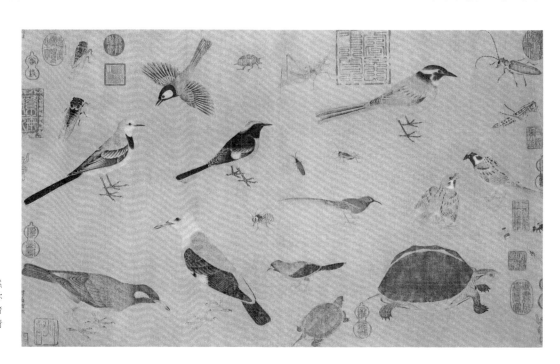

写生珍禽图　五代　黄筌

花鸟画发展到了五代，徐熙、黄筌并起。徐熙极擅写生，其画先以墨色写枝叶蕊萼，然后敷色，呈骨气风神之态，为古今第一，史称水墨淡彩派；黄筌集薛稷、刁光胤、滕昌祐诸家之长，先以墨笔勾勒，再敷色彩，呈浓丽精工之状，为世所未有，史称双钩体。

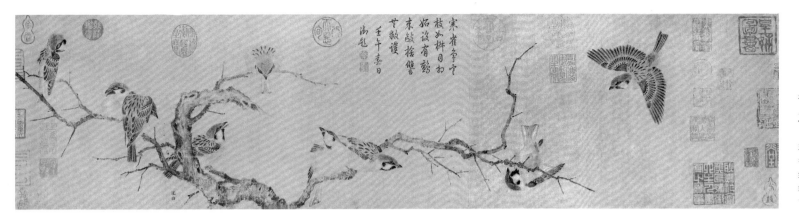

寒雀图卷
北宋　崔白

北宋时，花鸟画坛涌现出崔白、崔悫、吴元瑜等名家大师。崔氏兄弟所绘花鸟，体制清赡，笔法纵逸，遂变院体精严的风气，始变黄派格法。

时雍、杨吉老、程堂、田逸民等，墨梅自僧惠崇、仲仁以后，则有扬无咎、汤正仲、赵孟坚等等。其余如郑思肖的善墨兰，温日观长于水墨葡萄，倪涛的水墨草虫等等，真大有不胜屈指之慨，已开元明大写花鸟的先锋。原来花鸟画自五代徐、黄并起，分道扬镳以后，骎骎乎有与人物画并驾齐驱，欲夺取人物画中心地位而代之的趋势。元代，虽时间不长，而于花鸟画亦人才济济。钱舜举工山水，人物尤长，花卉妍丽，师法赵昌，同时赵孟頫、陈仲仁、陈琳、刘贯道等，均以兼擅花鸟有名。仲仁，江右人，精长花鸟，师法黄筌，含毫命思，追配古人，为学黄派的健者。其直承黄派而为元代花鸟画巨擘的有王渊。王渊，字若水，花鸟肖古而不泥古，尤精水墨花鸟竹石，堪称当代高手。又赵孟坚师钱舜举，往往迫真，谢佑之的仿赵昌，设色深厚，臧良之师王渊，盛懋之师陈仲美，亦均以花鸟有名。

元代墨戏画的作者尤多，以画材而说，以"四君子"为最盛，花鸟次之，枯木窠石又次之。"四君子"以墨竹为盛，墨梅次之，墨兰、墨菊为下。当时画家中兼擅墨竹者，如赵孟頫，不以墨竹名，而以金错刀法写竹，为古人所鲜能。高克恭，墨竹学黄华，不减文湖州。侯世昌的墨竹是学黄华而别成家法。倪云林、吴仲圭，虽以山水负盛名，而于竹石均极臻妙品。专长"四君子"的则有管道升，晴竹新篁，笔意清绝。李衎墨竹，冥搜极讨，用意精深。柯九思，烟梢霜樾，丘壑不凡。杨维翰，墨兰竹石，潇洒精妙。其余工墨兰的有邓觉非、翟智等。长墨菊者有赤盏希曾等，均有声望于当时。

明代花鸟画，虽亦宗述徐、黄二体，然比之元代则有所振展，沙县边文进，宗黄派而作妍丽工致的风调，实为明代院派花鸟的祖先。鄞人吕纪，继承他的体格，浓郁灿烂，尤臻妙境。继承边、吕以后的，有钱永善、俞存胜、邓文明、陆锡、童佩、罗素、唐志尹等。无锡陈㻬，花鸟入黄筌古纸中，几不能辨。诸暨陈老莲，奇古厚健，推有明代第一，亦属黄

派。鄞人杨大临花鸟佳者，绝胜吕纪，亦直承此派。其他如王穀祥、朱子朗、张子羽、孙漫士设色浓艳，足与黄、赵乱真，以及吴郡唐子畏等，均属精妍工丽的体格，似赵昌而别开生面，而与黄派相并行的。华亭孙克弘，写生花鸟，可以抗衡黄、赵。南昌朱谋谷、江阴朱承爵，秀润潇洒，是追踪徐派的。广东林良，以他精致巧整的功力，更放纵其笔意，遂开院体写意的新格。休宁汪肇，山水、人物学戴文进，而写意花鸟，豪放不羁，颇与林良相似。又吴县范启东，遒逸处，颇有足观。石田翁高致绝俗，山水之外，花鸟虫鱼，草草点缀，而情意已足。陈白阳一花半叶，淡墨敧毫，愈见生动，是循徐氏水墨淡彩而稍简纵的一路。山阴徐文长，涉笔潇洒，天趣灿发，可称散僧入圣，殊无别派可言，归其统系，实近于徐氏而与林良同为大写一派。又吴县陆包山，花鸟得徐氏遗意，不是白阳之妙而不真。长洲周之冕，勾花点叶，设色鲜雅，最有神韵，是能撮取白阳、包山二家之长，均为明代花鸟画中能得新意而有独特成就的。

总之明代的花鸟画，可说新意杂出而作家亦特多，然主要归纳起来，也不过边文进、吕纪的黄氏体，林良、徐渭的大写派，陈白阳的简笔水墨淡彩派，周之冕的勾花点叶体四大统系。

墨戏画，原以水墨简笔的梅兰竹菊以及枯木窠石等为主材，有明水墨花鸟大盛以后，大部的墨戏花卉，每可划入写意花鸟范围之内，它的界限，不易如宋元时的清楚。例如，徐文长的水墨简写诸作品，着笔草草，实系一有力的墨戏画家，然而诸史籍，均将他划在花鸟大写派的范围之内。因为水墨写意花鸟，实渊源于墨戏画而长成的。

明代墨戏画，亦墨竹墨梅为最盛，作家亦极多，以墨竹著名的长洲宋克，字仲温，雨叠烟森，萧然绝俗。无锡王绂，号九龙山人，能在遒劲纵横之外而见姿媚。昆山夏昶，字仲昭，烟姿雨态，偃仰疏浓，动合矩度。钱塘鲁得之，远宗文湖州、吴仲圭，是翰墨中精猛之将。长墨梅的有：诸暨王冕，字元章，墨梅历绝古今潇洒绝俗。毗陵孙隆，字从吉，墨

梅与夏㷼齐名。擅墨兰的有长洲周天球，华亭朱文豹，长洲陈元素，墨花横溢而秀媚却近衡山。秦淮马守真，得管仲姬法，尤有秀逸之趣，墨菊，则有浮梁计礼，余姚杨节，均以草书法画墨菊，超妙不落凡近。此外如溧县岳正，鄞县王养濂，擅墨戏葡萄。瑞金丁文进，长枯木禽鸟。僧大涵，长水墨牡丹，均为明代墨戏画的有名作者。

清代的绘画，以花卉画为最有特殊光彩，不但变化繁多，而且气势直驾人物、山水画之上。清初僧八大、石涛承白阳、天池，谓写意派之长，孤高奇逸，纵横排奡，为清代大写意派的泰斗。开江西、扬州二派的先河，康熙年间恽南田，以徐崇嗣画派为归，全以颜色渲染，独开生面，为纯没骨体，一时学习的人很多。如马扶曦、张之畏、杜卡美，以及恽南田的女儿恽冰等，称为常州派。当时蒋南沙承黄筌的勾勒法，并影响周之冕的勾花点叶体，自成格调，称为蒋派。又当时王武花鸟介于恽、蒋之间而略近于蒋，亦是庄重的一个派路。除恽、蒋、王三家外，乾隆间有邹一桂、吴博垕，为近似忘庵而独辟门户的作家。又乾隆间，兴化李复堂为蒋南沙弟子，兼受天池、石涛写意派的影响，一变面目，而成大写意一派，与当时同侨居扬州的金冬心、罗两峰、陈玉几、李晴江、高南阜、边寿民，同称为扬州派。又有张敬、张赐宁与高南阜同工，亦为当时有名的花鸟画家。又铁岭高其佩，以指头作画，间写花鸟草虫，纵横奇古，不可一世，实为清代花鸟画的特派，继起者他的外甥朱编瀚等。

原来清初花卉，恽南田以徐崇嗣精妍秀逸之体树立新帜，为花鸟画正宗。学习的人，风靡一时。同时蒋南沙、王忘庵亦精工妍丽，树范于康、雍间为世人所宗法，其势不亚南田之盛。乾隆间，李复堂以天池、石涛意致，大肆奇逸，一变清初花鸟画的风趣，足与南田抗衡，学南沙、忘庵的人，大为减少，然而自放太过，不免流于粗犷，及华新罗出，又领为秀逸，这是清代花鸟的又一变化。故乾、嘉以后，学习花鸟画的人，不学南田，就追迹青藤，或规范复堂，师法新罗，而南沙、忘庵二派，几乎成为废格了。咸、同间，会稽赵㧑叔，宏肆古丽，开前海派的先河，山阴任伯年继之，花鸟出陈老莲，参酌小山、㧑叔，工力特胜，允为前海派的突出人才。光、宣间，安吉吴昌硕，初师㧑叔、伯年，参以青藤、八大，雄肆朴茂，称为后海派领袖，齐白石继之，花鸟草虫，特重写生，风韵独壹，使近时花卉画，得一新趋向。

清代花鸟画，自写意派大发展以后，写意诸花鸟画家，均能以游戏的态度作简笔的水墨花卉，以及梅兰竹菊等等，则墨戏画，竟可全并入水墨写意花卉范围之内。仅有专门水墨的"四君子"作家，未能列入，而仍归于墨戏画范围。清代墨梅画家，有吴县金俊明，曲折纵横，出于扬无咎。仁和金冬心，密蕊繁花，极为雅秀。甘泉高西唐、休宁汪巢林、扬州罗两峰、通州李方膺，均以墨梅有名于当时。墨竹、墨兰作家，除大写意派的石涛、吴昌硕诸家特擅墨竹以外，则有兴化郑板桥，随意挥洒，苍劲绝伦。仁和诸曦庵，动利匀整，得鲁千岩法，以及汪静然、何其仁等，均系兰竹能手。

吾国花鸟画，从以上简略的历史看来，至少有近四千年的悠长时间，它的发展过程，是无人可以比拟的。它的崇高成就也是无人可以比拟的，是极乐天国中的一株灿烂的奇葩，是吾国六亿人民所喜闻乐见的，也是全世界群众一致所爱好的。换言之，它是我们东方民族的宝物，也是全世界群众的宝物。我们是中国绘画工作者，必须在党的"百花齐放，推陈出新"的总方针指导下，在花鸟画已有的灿烂基础上，做进一步的辉煌发展，自然没有丝毫怀疑的了。

此文约写于1959年

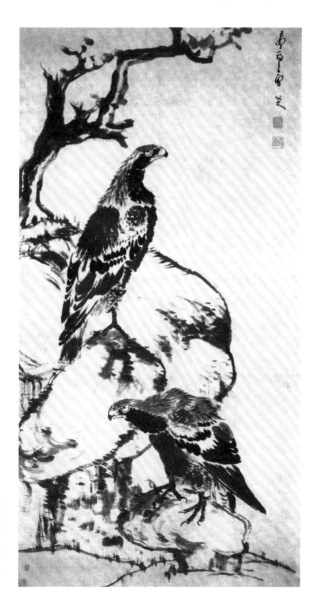

双鹰图
明　八大山人

清代的花鸟画，不但变化繁多，而且气势直驾人物、山水之上。清初的石涛、八大承白阳、天池写意派之长，显得孤高奇逸，纵横排奡，为清代大写意派的泰斗。

花鸟画的构图

开合

"开合"，又作"开阖"。就字义上解，"开"即开放，"合"即合拢的意思。绘画上的开合与做文章起结一样。一篇文章大致由起承转合四个部分组成。"承转"是文章中间部分。"起结"为文章开始与结尾。一篇长文章有许多局部起结和承转，也有整个起结。如长篇小说《红楼梦》，它描写封建贵族大家庭中的没落生活，最后林黛玉悒郁而死去了，贾宝玉也去做和尚了，其中有许多小起结穿插在一起，变化极其繁复。一张画画得好不好，重要的一点，就是起结两个问题处理得好不好，花鸟画如此，山水画亦如此。

如图1山水画（本文图例参见文中附图），其起承转合关系为：①起；②承；③转；④结。画中的树、塔和房子是辅助的材料，是注意点，但不是承，也不是结。而远山极为重要，因它是结。如果一幅山水画，只有承而无转，就会感到直率，图中之③是一只反向之船，作转折之势，就打破直率了。结是收尾，犹如文章的结尾，不一定太长，既要有拖势，又要有摇曳之态才对，那么，自然对整个的布局能起重大作用。

在古人论画中，对开合问题也不时有论及，兹录董其昌《画旨》如下：

"古人运大轴，只三四大分合，所以成章，虽其中细碎处甚多，要以取势为主。"

又《画禅室随笔》：

"凡画山水，须明分合，分笔乃大纲宗也：有一幅之分，有一段之分，于此了然，则画道过半矣。"

分合与开合稍有不同，开系起，承是接起，转是承后作回转之势，最后结尾。然而大开合中往往有小段的起结，这样就使构图复杂起来。分合系指构图中的局部起结，是大开合中支生出来的起结。如果一幅构图光有大起大结，而没有分起分结，就易于简单冷落，如果有大起大结，又有小的起结，那么构图就更有变化了。

布置一幅花卉构图，画中只有一个大起结，其余许多细碎处是统一在大起结之中。如图2，（一）为起，（二）为结，这幅图的大体起结关系如此，但其中有一附属的小起结，即以（1）为起，（2）为结，使整个布局闹热而有变化。如图3就感到很冷落了。倘若把起部引伸左边出去，小枝干是由大枝干上分出来的，然而分点在画面之内不在画面之外，如图4的这样构图觉得脚部太尖，不好看，而是分，不是开了。像图3的布置，起部东西太小，结部也过多，必然感到冷落，是不好的。当然

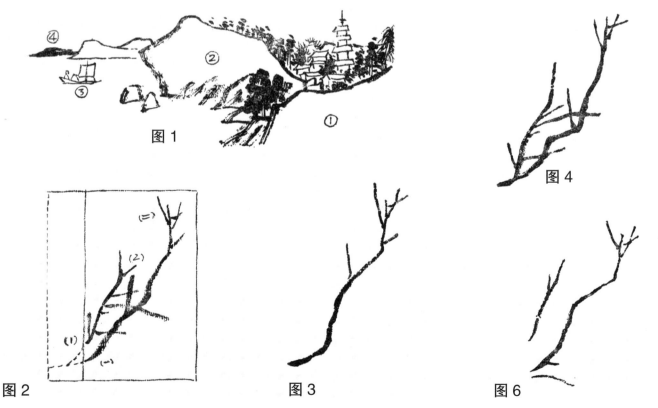

图1

图2　图3

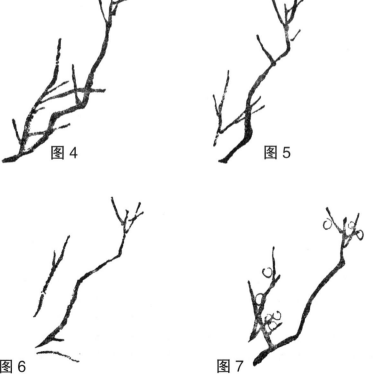

图4　图5

图6　图7

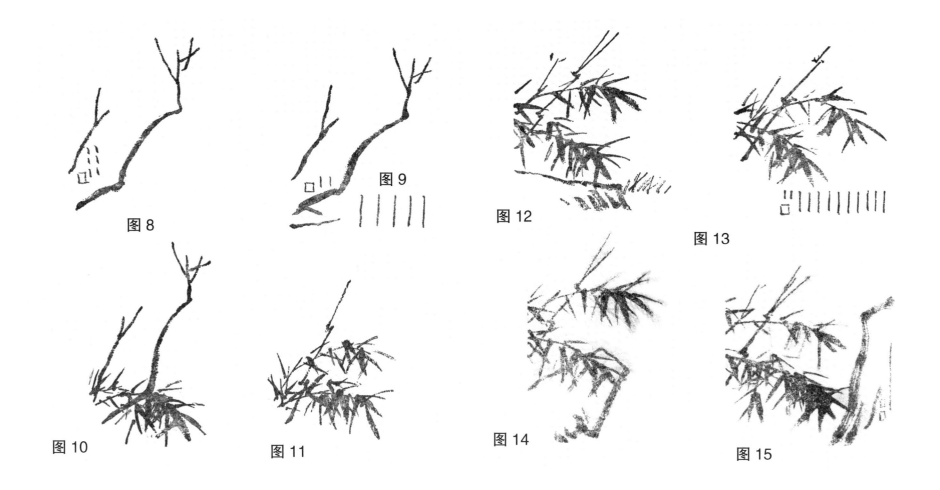

图 8　　图 9　　图 10　　图 11　　图 12　　图 13　　图 14　　图 15

头部加繁，可稍闹热一些，但必然头重脚轻，也是不好的。又倘使将脚部也加繁如图5，使起部与结部有东西，而中间没有东西，这样便犯了蜂腰的毛病，也是不妥当的。只有像图2的布置，使起结有东西，中间也不空虚，是比较好的，能符合分合构图的要求。

　　沈宗骞在《芥舟学画编》中对山水开合写道："千岩万壑，几令流览不尽。然作时只须一大开合，如行文之有起结也。至其中间虚实处、承接处、发挥处、脱略处、隐匿处，一一合法；如东坡长文，累万余言，读者犹恐易尽，乃是此法。于此会得，方可作寻丈大幅。"此是整个大开合的总诀。

　　我们再举几个布局的例子。图6起处较散，若加小枝和梅花就好些，如图7；或在起处加石头，加竹子或题款都可解决起处疏散的问题，如图8、图9、图10等。起的问题解决了，结也没有毛病。图8与图9是两种题款方法。第11图的竹子虽无大毛病，但还是不太好，问题在什么地方呢？主要是上下空白处相等，其解决办法很多，亦可加地坡和杂草，使画中的材料丰富起来，那么地坡就成物起处，如图12；可在下面题一长款，使之下部的空白处加重，亦可解决构图的虚实问题，如图13。题款也有起结，与整个大开合有关，这一点也不能忽视。如果不会题款，

只得加材料来弥补不足之处，各人有不同补救办法，都有不同的效果，也有如图14的处理，在叶子密处补一石，但竹子的势又不畅，不是太好的，虽然竹有竹的起结，而两者之方向趋于一致，即把两个起结，合为一起结了。也有如图15处理，其画材比较松散，而有疏密，这是好的。其好处是有两个起结，也就是大起结中有小起结，与图14相比较，觉得图14的画材散不开了。然石系附体，须以淡墨画为妥。以淡墨画石，易显平板，可在石上题一行直款，以做补救。

　　又如图16，其竹干起于左纸边与下纸边，起于斜势，结于斜势。右边稍空，补以两直行题款便是。此种布局，为取其有气势，其气势即在于斜势向右上方直上，①②根竹干不能触及下画边，③根竹干必须下去，使其得倾斜之排布。题款也必须有倾斜直上之势，如图17。题款起结不能太低，也不能太靠上太靠边，应恰到好处。只有这样，才能使款和材料有斜势感觉。画中开合与来去气势有密切关系，要经常看古人作品予以消化。

　　图19的开合较图18好些，但图19也有问题。图19主要在于结得不好，起的势很旺盛，而结的势散掉了，也就是说结势配不上起势了。图18中出现了两个相反的起和结，感觉很不舒服，因为一个大布局，须有

一个大趋势，其中虽有几个小起结，其布置的地位方向，或与大趋势稍有参差，然必须服从于大趋势之下，才不感到杂乱和对冲，这是一个原则。图18的布置，一面起在左上角，另一面起在地下，石部的结处和花部的结处，不但都结得不好，而且作绝对冲突之势，怎能和谐与统一呢？自然布局一味顺势也不好看，需有相反之势的材料为辅助，以为顺势起波澜，但必须统一在全局的起结之中，才不成楚汉对垒之战争局面。

画一棵树也有起和结，如图20，树根为起，树干为承，树梢为结。这棵老树虽生两根，但根部位置相距不能太远，它可以承树干而上，且两根应有大小疏密和主次之分，方向要一致。

又如图21，枝干弯曲而上，气势勉强，收梢局促不伸，形成一个圆圈，自然大气势不舒畅，而主枝与两小副枝有两点十字形交叉，这种十字形，每每有不顺势的感觉，有妨碍于全面的气势，怎么能舒畅呢？

折枝花卉的布局与其他有所不同，每一小段也可成为独立的局面，然每一独立的局面也有起结关系。如图22的布置，是以菜叶与竹子两部分东西构成的，分明有互相冲突之势，难以统一与调和的。然而右半段的菜和菊以及左边题上两行直款，将左半段的竹隔开，竹子下面题上横题的长款，这样不是将上图的布局分成两个布局了吗？这是中国画布局的特殊创造，世界各国是没有的。《韩熙载夜宴图》用屏风一隔，使每段画材有区别，但又是互相联系的，这种布置处理可说与折枝花卉用题款分隔的办法相同。

中国画的透视不求太准确，不合透视的在文人画中尤多，它是跳出法则，不受束缚的办法，实际上透视的基本画理还是懂的。

中国人活用透视，有时任凭感觉变通。如《郭子仪拜寿》，采取高下透视表现，以使画中层次很多，看起来很舒服，然而画中人物却采取平视，使人物不变形，倘若所画的人物以高视处理，脸部和身子都要缩短，看起来就不舒服了。这是符合中国人的欣赏习惯与心理要求的。

透视问题不应与开合问题混为一谈，这是两个问题。昌硕先生的画当然属于文人画范畴，如白菜画在石上，好像贴在石上似的，这自然有透视上的问题，然而他是不管的。例如图23的白菜，就是昌硕先生的构图法。

这张画的开合是很容易明白的：①为起；②为承；③为结，即收梢部分在于石头顶端和题款。其中那棵白菜所布置的位置无非是透视上的问题，不属于开合问题范围之内。

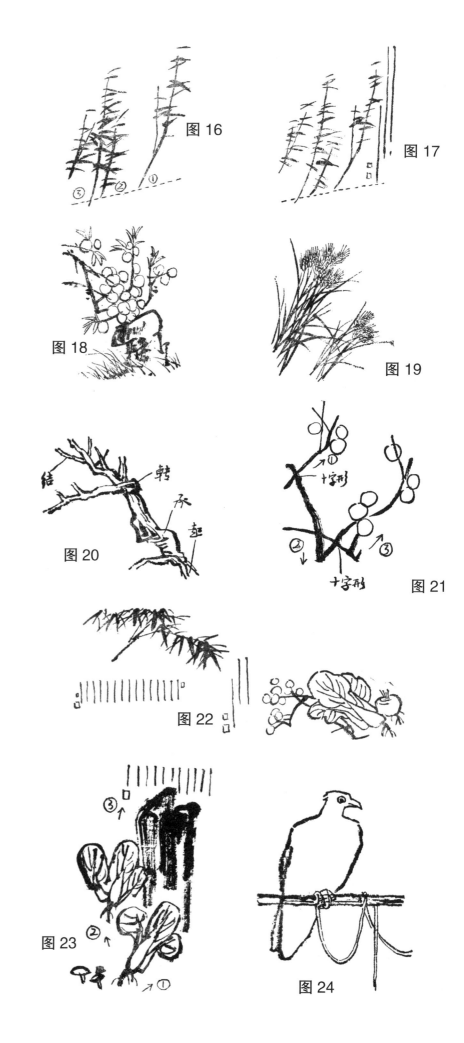

图16
图17
图18
图19
图20
图21
图22
图23
图24

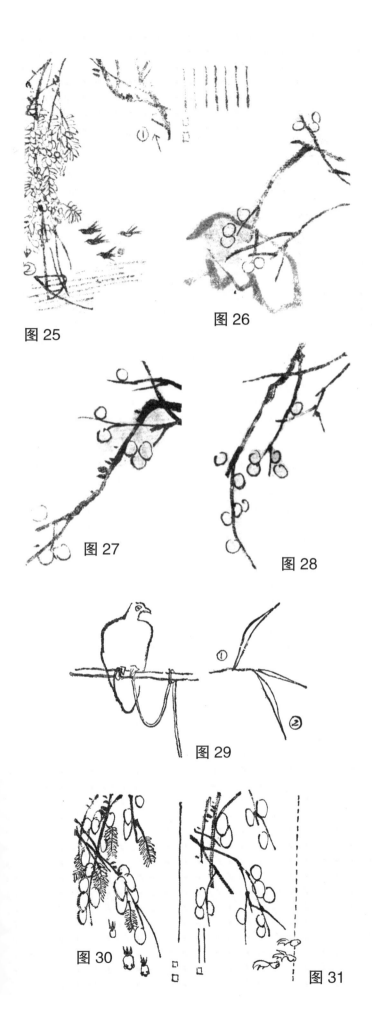

图 25

图 26

图 27

图 28

图 29

图 30

图 31

宋人的《白鹰图》（图24），就其作画顺序来说，应先画头部，然后画趾和尾部。我们分析开合问题时，应把左下角的木杆作为起，鹰的头部为结，看起来似乎头部太靠上边，尾部过于空旷，因为鹰喜站在高处，是高飞的猛禽，所以这样布置不会有头重脚轻的感觉。

王原祁在《雨窗漫笔》中曾写道：

"画中龙脉，开合起伏，古法虽备，未经标出。石谷阐明后，学者知所矜式。然愚意，以为不参体用二字，学者终滞入手处。龙脉为画中气势源头。有斜有正，有浑有碎，有断有续，有隐有现，谓之体也。开合从高至下，宾主历然，有时结聚，有时淡荡，峰回路转，云合水分，俱从此出，起伏由近及远，向背分明，有时高耸，有时平修，欹侧照应，山头山腹山足，铢两悉称者，谓之用也。若知有龙脉，而不辨开合起伏，必至拘索失势。知有开合、起伏，而不本龙脉，是谓顾子失母。故强扭龙脉则生病，开合偪塞浅露则生病，起伏呆重漏缺则生病。且通幅开合，分股中亦有开合，通幅中有起伏，分股中亦有起伏。尤妙在过接映带间，制其有余，补其不足，使龙脉之斜正、浑碎、隐现、断续活泼泼地于其中，方为真画。如能从此参透，则小块积成大块，焉有不臻妙境者乎？"

该文对局部开合和整体开合做了深入阐明，可供大家研究开合问题参考。

在开合问题上，山水容易识别，人物也较容易识别，还是花鸟比较难以识别。因花鸟画的构图变化较多，各家各派的处理方法不一，有的画起于上边，有的从下而上，也有的起在左右。又如折枝花卉，往往起在画幅内部。而人物、山水大多是下面起的，上面为空白，所以，人物和山水较易于识别。

现在就几个案例画再分析开合问题。如紫藤燕子（图25）一画，就是右上边起①，下结②。其中下部紫藤花的势必须向外，不能向内，而燕子向前飞，这样才能使花与燕的势协调起来。

又如图28梅花的构图，也是起于上部，结于下部，从整个构图来说是不坏的。也有起于中间的，如图26，以石为收梢，上面布长款。图27从旁而起，也是普通常见的布局。这些画的起结，都较容易分析，但有的较难以看出。如前面曾讲的《白鹰图》，关于它的起结较复杂，现再重新讲一下。鹰头向右，身由左而起，故右面较空旷，鹰头的趋向决定整个气势。如果画根草来分析，起结问题就很容易理解了，如图29①应为起点，②为结。因此，这张画的起应是鹰所站立的足和木杆左端，而结部就是垂下来的绳子。

图30紫藤和金鱼的布局，从大的气势来看是从上而下的，下部鱼的斜势布得不好，藤和鱼都是一个方向，缺少变化，鱼向下游，气势直率。如果画幅加宽，把鱼的势画得斜一点，这样布局就较好，此画结在鱼的部分（图31）。

图33花与稻子的构图，也觉得欠妥。三面有起，致使气势分散不集中，互相都不联系，这是由于落写实的写生套子，忘了起结问题了。如果改为图32就较好，花和稻子的起点归结于一边，自然顺势而无所冲突。虽起的脚稍开一些，然画外之起点，仍是能归总的。

又主点与主体不同。画中可能主点很小，却很引人注目，故有人称之为画眼。凡是画中重要的部分，都可说是主体。我们作画的次序一般说应先画主体，后画副体。以人物画来说，先画头部后画身体，因头部是主体，而眼睛就是主点。在人物画中的起结问题，比较容易理解，如图34唐人《游骑图卷》：①为起；②为中心部分，也即是承转部分；③为结。又如图35任伯年这张肖像画的布局是好的：石为起，结为人的头部。图36，主要的题材是人与骆驼，地坡斜下去，很得势，是起；人和骆驼是承；山顶为结，是比较容易理解的。

这两图的起结均较易理解。图37，以石为起，以篱为承，结为上部的桃花，将上下两部连接起来，使整个势有联系，与图38、图39的布局规律差不多。

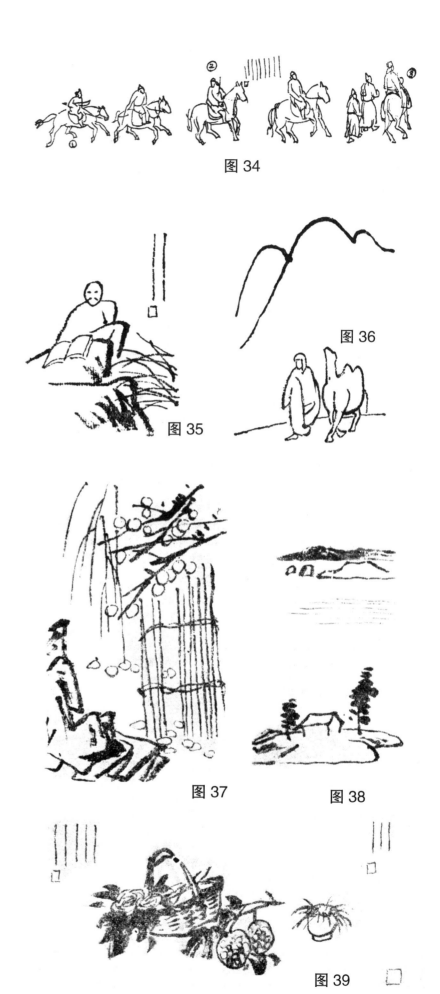

图34

图35

图36

图37

图38

图39

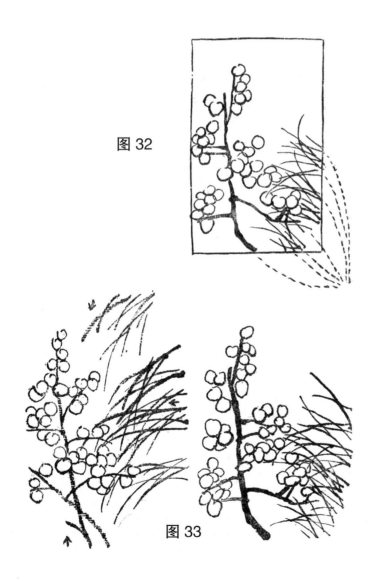

图32

图33

12

虚实与疏密

虚实，系指东方绘画画材布局而讲的。西洋画不是不讲虚实，而是讲得比较少，更不及中国人讲得深入。中国人有他自己的一套艺术规律，这套艺术规律是代表东方民族的，符合东方本民族的欣赏习惯和要求。譬如以戏剧来说，在舞台上往往不用背景，更能突出主体，表现上楼梯时不搬用真实的扶梯，而是用两块布来代替真实城门，也就代替了城墙，其他还有很多地方是省略布景的。现在情况不同了，舞台上也吸收了不少西洋的布景，而且所用的背景确也处理不差，因此看戏的人，往往去注意背景，而不注意戏剧家的表演，也就是说背景太突出往往容易乱了主题。

昨天我看见吴昌硕先生一张花卉画，不画背景的，西方画家看起来，一定要说这些花和花篮、菖蒲等是摆在什么地方呢？但是我们看起来会想象到这些东西摆在桌子上或平地上，总不会感到放在空中。以材料来说，更是使人联想到这是深秋时候的"书斋清供"的意境，使全幅画材十分清楚而突出。

因为自然界中最明亮的色彩为白色，略去背景的啰嗦成为白底，以白来衬托画材，而画材自然十分突出了。西洋画家往往评论中国绘画为明豁，也是这个道理。然而空白处究竟是什么呢？可以由看画的人随意去联想，使人产生更多联想的趣味。

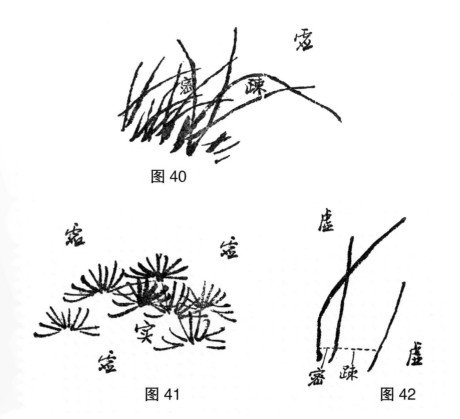

图 40

图 41　　　　　图 42

因此，在中国画中，"虚"就是画幅上空白，"实"即是画幅上的画材。如昌硕先生的画，空白处就是"虚"，画材是"实"。

虚实与疏密是有区别的，往往有人把它们混为一谈，这是不对的。也有的说疏处空白多些，密处空白少些，这话有一定道理。一般说来，山水画中对虚实讲得多些，花卉画中对疏密讲得多些。如画兰竹，必须要有线条的疏密交叉关系（系指兰叶和竹干线条交错，不是指整张画的疏密），如图40。画松针也是同样的道理，松针的线条交叉，就是处理部分疏密关系，如图41、图42。

在山水画中，一般讲虚实是多些，但也要疏密，不能把虚实和疏密混淆起来。两者不是两回事，却也不全是一回事，应从实际情况出发。比如天和水都是有色彩的，可是山水画中往往不画色就以留空白，这空白就是天和水，不是空洞无物的。白描人物、白描花卉全不画色的，也是一种创作，不着色的地方，也不是空洞无物的。艺术毕竟是艺术，艺术不等于自然，自然也不等于艺术。因为宇宙万物之色是千变万化的，看的人各有不同，所表现出色的变化也各有不同。当你心情舒畅时，所看到的花和月是柔和美丽的，当心中不惬意时看到的花和月是灰暗不明亮的。色盲与半色盲也各不相同的。

虚实问题，中国画的布置有虚有实，极为注意，西画不大谈这个问题，往往布置满幅都是实的。虚者空也，就是画幅上的空白，空白搞不好，实处也搞不好，空白搞得好实处就能好，所以中国画对虚实问题十分重视。老子说"知白守黑"，就是说黑从白现，深知白处才能处理好黑处。然而一般人只注意在画面上摆实，而不知道怎么布虚。实际上摆实就是布虚，布虚就是摆实。任何一样东西，放在空间都不可能没有环境背景的，西洋的绘画根据自然存在的规律表现于画面上，所以总是布实的。然而中国画却根据眼睛视觉的能量来画画的，因为眼睛看东西，必须听脑子的命令，脑子命令看某物，就注意某物，脑子命令看某物的某点，就注意某点，其他就不注意了。譬如我们看一个人的脸，就忘掉了身体，看到鼻子，就会忽视嘴，不可能如摄影机一样，在视域的范围内丝毫不会遗漏。这就是《礼记》中所写到的"心不在焉，视而不见"的这个道理。不是限于眼睛看东西的能量吗？中国人的作画就以视而不见做根据的。视而不见就无物可画。无物可画，就是空白。有了空白，也即是有了可不必注意的地方，那么主体就更注目和突出。这就是以虚显实的虚实问题。至于如何布好空白，就必须进一步研究虚和实的问

题，其中有许多地方值得我们深入探讨的。

虚实和疏密有所不同，但也有相通的地方。疏密无非是讲画材与线的排列交叉问题，如图43，两个苹果排得近些，而另一个排得远些，中间有两个距离，近的则密，如①，远的则疏，如②，即疏密二字是对两个距离间讲的。又苹果是画材，是实的，苹果以外的空白，是虚的。这就是虚实。然两个苹果排得密些，其中的空白，是小空白，叫小虚，排得疏些中间的空处，是比较大的，是大空白，叫大虚。苹果上面的更大空白，那自然是更大的虚了。因此，大虚、大实、小虚、小实，与画材的疏密有关，故一般人就将疏密与虚实混同起来了。

花卉中的疏密主要是线与线的组织，成块的东西较少。当然，有的画也能讲虚实。如图44一幅兰竹图，从整体上看来，几块大空白叫虚，兰花和竹子称实，从局部来讲，竹子的运笔用线有疏有密，线条交叉的处理就是疏密问题。又如图45，也是由线组成的，画中没有大块东西。如左上角是大空白，即是虚，右下一角是小空白，也即是虚。石头是实的，树由线组成，树枝交叉和树叶点子，都是讲线条的疏密，而不是虚实了。

西洋画以明暗突出其画材；中国画以空白和线条突出画材，不求明暗变化，有时只不过在重要的地方画得浓一些，次要的地方画淡一些而已，力求浓淡变化。所以，中国画不注意光线从哪里来，只凭主次画浓淡，这也是根据我们眼睛看东西的来表现。如图46石与菊一图，画中菊花叶子如此之多，墨色的变化只要使画面不平板而不需要变化太大，没有光源关系的明暗，但是有主次和疏密，也有浓淡变化，所以整体感很好。如果按照西洋画来表现，那么一定以明暗来画浓淡，叶子上暗的部分不是要画得很黑吗？中国画却不然，它不根据光线画浓淡，而是根据眼睛衡量看东西，注意点画得浓些，次注意点画得淡些，全以眼睛为衡量的尺度。图46中的菊花，注意点的部分在于花，叶子不是很注意的，所以叶子墨色变化不求太多，而且也不必太浓，从整体看来叶子气势很好，疏密点也很好，其中也有虚实处理，有些地方留小空洞，求其虚实变化，也即是空白，是小出气洞，小虚，使密处不闷，画就灵了。凡是空白处是最明亮的，就是很淡的画材也会衬托出来。这就是知白才能守黑的道理。

古人讲虚实和疏密，大多是谈一些原则性的东西，非常笼统。然而各家各派都不同，变化万千。如吴昌硕先生讲叉是"女"字比写"井"字形更为紧密，比不等边三角形也好，"女"字形空白为女，比

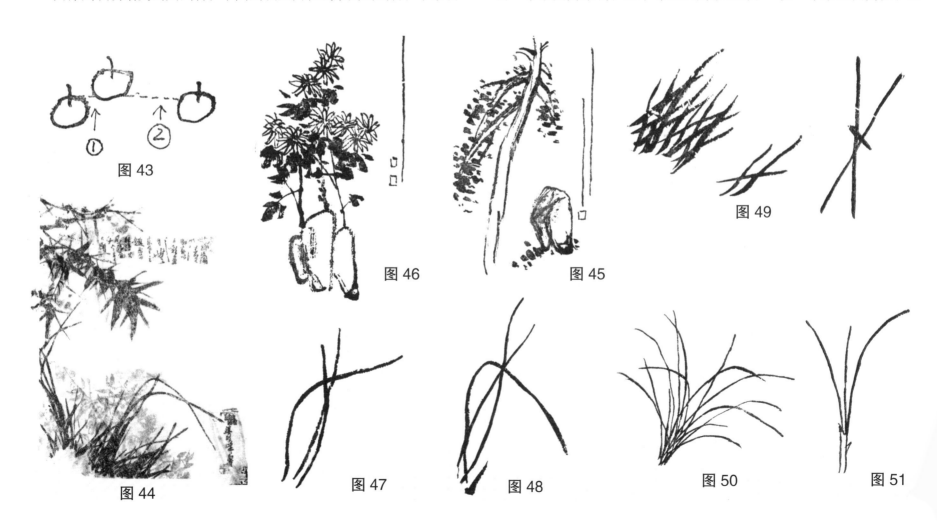

图43　图44　图46　图45　图49　图47　图48　图50　图51

较有变化，也复杂，所以好看。而虚谷就不同了，交叉直率，直线较多，此种交叉式交得不好，往往会产生编篱的毛病，但是交得好时，也有独特的风格。《芥子园画传》中兰叶起手法讲交凤眼，破凤眼，就是讲兰叶的交叉法，如图47；最易犯的是编篱病及三叶交叉在一点上，如图48、图49。然而不交叉就散，是不行的；不交叉而平行，更不行。像文徵明画兰，把所有叶子都集中在脚上一点，脚是尖的，如图50。这样的脚即是许多叶子交在一点的毛病，毕竟不是太好看。实际上兰花与水仙花生长规律相同，是一剪一剪的，如图51。不过兰花的剪短，水仙花的剪长，一剪约生三四瓣叶子，因剪脚短，生在土中不易看见罢了。倘若叶子很多的兰种，一定有许多剪，并生长着的，也就是它的脚是不会很尖的。原来疏密交叉的处理，既要不呆板又要有变化，因为眼睛的看东西和耳朵的听东西一样，既要有节奏又要有变化才是好听的。否则，如繁乱的声音，听了只会使人烦恼。钟摆的声音，虽有规律但无变化，也会使人讨厌，绘画与音乐是依靠眼与耳去欣赏的。它所要求的是既要有规律，又要有变化。

古人对虚实问题的画论很多，现节抄如下：

清笪江上《画筌》云：

"空本难图，实景清而空景现。神无可绘，真景毕而神境生。位置相戾，有画处多成赘疣。虚实相生，无画处皆成妙境。"

石谷与南田评云：

"人但知有画处是画，不知无画处皆画，画之空处，全局所关，即虚实相生法，人多不着眼空处，妙在通幅皆灵，故云妙境也。"

清蒋和《学画杂论》云：

"大抵实处之妙，皆因虚处而生，故十分之三在天地布置得宜，十分之七在云烟断锁。"

所谓"虚实相生，无画处皆成妙境"，我们可以从以下几个案例来分析。如图52，这张画的布局是稳定的，也是极其普通的构图。大概是立酬之作。如果叫我来画这样的小幅，就不画柏树，因柏树高大，不宜在小幅上布置。我们对名家的东西也可以批评，名家的东西不一定张张都是好的，如果此图不画石，题两行长款，如图53，这样柏树的势就伸下去了，气就长了。然而此图有石，又有地坡的点子，故使地坡抬高，感到树干缩短了。若此图不点地坡点子，配一弯石，使它拖出下边纸卜，树干也拖下去，这样气也比较伸畅了，如图54。如果是长条幅式，把树干画长，树露脚，石拖下去，气势也能伸畅了，如图55。照画来构图是长干包短石的毛病。现在应改为石出边，树不出边，短石不被长树

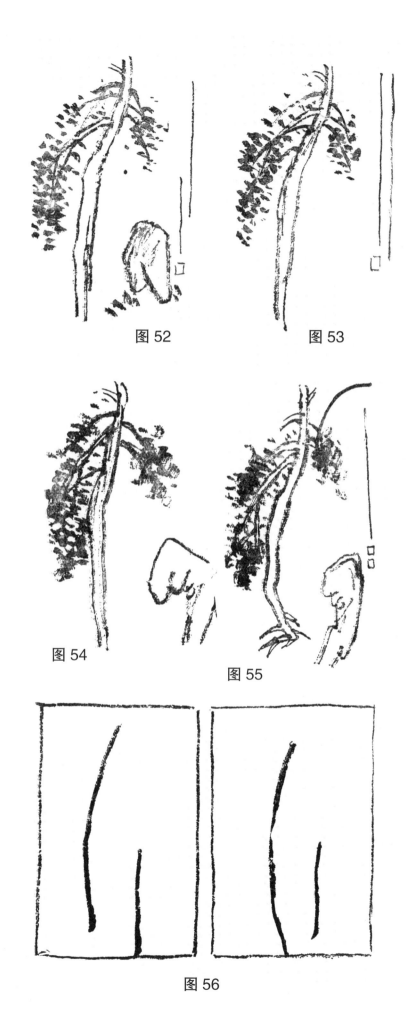

图 52　　　　图 53

图 54

图 55

图 56

所包，也较畅，如图56。这些，就与"虚实相生有关"，也即是"无画处皆成妙境"的解释。

"虚实"：即有画与无画的问题，凡有画处为实，无画处为虚。

"疏密"：即画材与画材的排比问题。

疏密的排比，应有三件以上画材相配，否则便没有疏密。比如图57画三个人物，右两人的距离密，左一人距离较疏，这就是三人排比有疏有密，即简称为疏密。同时从虚实来说，凡无人处为虚，有人处为实。疏的空处为虚，密的空处也为虚。因此，虚实和疏密有相异之点，但也有相似之处。

现归纳以下几条：

虚实：言画材之有无也。

疏密：言画材排比之距离远近也。

有相似处而不相混也。

中国画所谓无画处有空白，这是符合人的眼睛看东西的限度的，实际上画中的空白，并不是没有东西，而是眼睛不注意看的东西，故成为空白，因为眼睛不注意的东西就等于没有东西了。

凡三件以上的东西摆在一起，能求其有疏有密，如用三个以上的苹果来排比，才能排出规律来，又有变化。如何排得好，就得靠艺术地处理了。如图58、图59画一苹果或画两个苹果，都没有疏密，只有虚实。如果画三个苹果，便有疏密了。画三块石头可排疏密，画三笔花草也可

排疏密。如图61、图62，都有疏密，并有层次和距离，可为最简单的画山水的石块排法。图61右两块大小石块重叠在一起，但毕竟是三块石头，仍有前后距离的感觉，倘使如图63布置三块石头，右两块石头合并一起，变为一块，则没有距离，疏密意思也少了。所以此图，感觉只有两块石头，既没有疏密也没有距离，这就不能谈疏密了。画树干也是如此，可参考《芥子园画传》中画树的方法。画兰叶以三瓣为一最简单小组，三瓣三瓣增多上去，可以多至几百叶。如图64、图65、图66等，都是画兰花的初步排比方法。然古人都曾有画两瓣叶子，并以花补之，如图66，这样布置，实际上只有三根线交叉，所以才有疏密。

我们摆三根线的交叉，是基本方法，只要三根线的交叉摆好了，即使三十根以至三百根也同样能摆好。有的内行的人，请别人画兰花，他只说请你为我撇三笔兰花就行，而不说撇一笔兰花或撇两笔兰花，这是最内行的话。构图要简单，却有限度，然而也有例外的构图。如图67，画中只有一块巨石为画材，而没有别的东西，似乎只有虚实而没有疏密，可是八大山人就是这样布置，他只在左上角盖两方图章，有时又盖上一方压脚章，图章也作画材看，即有主有客，有疏有密，成一幅完整的构图了。八大山人画两只小麻雀，加上题款和印章后，也就成为一幅完整的构图了（图68）。因为印章、题款都作画材用，就有疏密主客的作用了。布置时要看整个构图，故图章题款与整个构图有血肉的关联，不能随便布置。

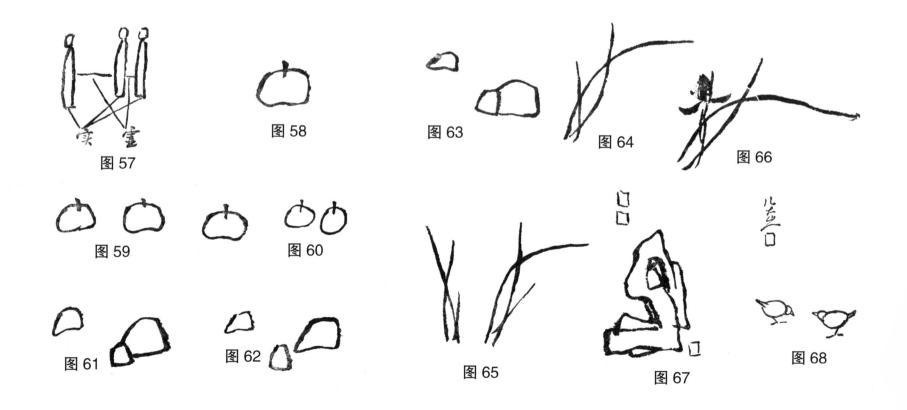

图57 图58

图59 图60

图61 图62

图63 图64 图66

图65 图67 图68

画竹子和梅花，用线交叉极其复杂，若没有疏密交叉则不成画，所以有人说梅、兰、竹、菊为花卉画的基础，是有道理的。

下又归纳几条：

无虚不易显实，无实不能存虚。无疏不能成密，无密不能见疏，是以虚实相生，疏密相用，绘事乃成。

画材与画材之排比，相距有远近，交错有繁简，远、近、繁、简，即疏密也，然画材始于三数以上。如花卉之初画兰叶始于三瓣，画山水之初树石始于三干、三块，否则无排比，即无疏密也。

古人绘画中，每有用一件画材或两件画材而作成画幅者，自无排比可言，然而题以款识，钤以印章，排比之意义自在，疏密之对立自生，故谈布置时须知题识印章亦画材也。

各国绘画，向以黑白两色为主彩，有画处，黑也；无画处，白也。白即虚也，黑即实也，虚实之联系，即以空白显实有也。西洋之绘画无之。

实，画材也，须实而不闷，乃见空灵；虚，空白也，须虚中有物，才不空洞，即是"实者虚之，虚者实之"之谓也。画事能知以实求虚，以虚求实，即得虚实变化之道矣。

实中求虚，比较容易讲；虚中求实，不大容易体会，以虚为空白，其实并不是没有东西，主要在于求其空灵，然空不是空而无物。如山水画，画一片密树林，其中密林太密，觉得平了，可插画点房子，或画几株在云雾中的树，使有虚的意义。房子、云雾是实的画材，不着色，同样有白的感觉，即为实中有虚，如图69、图70、图71等。又如图72一幅山水，上部两块大山，实画太实，中间留空白画瀑布，求其空灵，即是实中求虚。所以，实中求虚即为实中求其空灵，并不是虚掉没有东西，而是白色之瀑布。黄宾虹先生的山水画中，往往以白色之路来破实，求空灵的变化，如图73。有时在丛山中，留一空白画人，求其以虚（白）显实。黄先生曾说："一烛之光，通室皆明。"画中以一点一线之白，使画幅空灵起来，这就是以实求虚的道理，如图76。

图 69

图 70

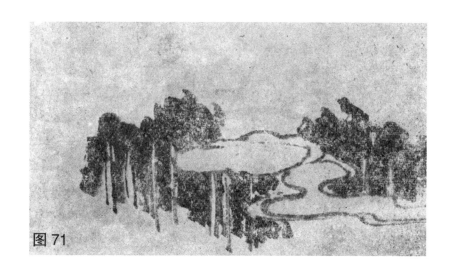

图 71

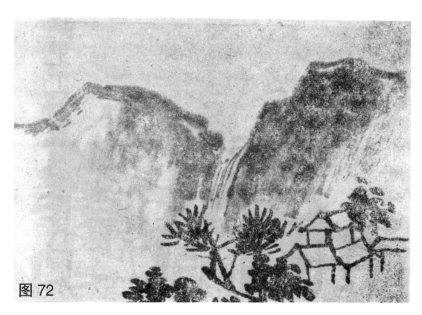

图 72

图 73

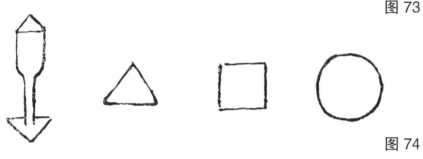

图 74

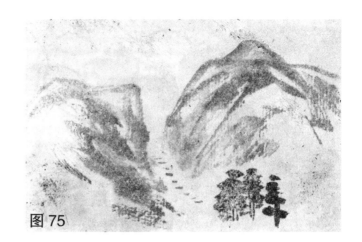

图 75

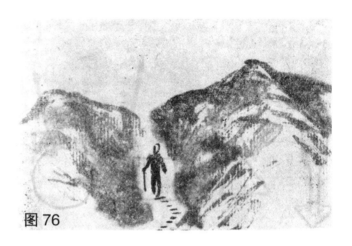

图 76

在花鸟画中以虚求实较困难，山水画中较易理解。如图73中，山是实的，天是白的，山下以雾虚之，而云下还有山，虽然云下的山未曾画出，却同样感到是山之延伸，山势很高，山下云雾笼罩，颇有虚中有实之感。画中不画天空，即为空白，云和天同样是虚，则感觉不同。倘若天空中画一排雁，而天空格外空旷，感到空处是天，引人注意了，即为虚中有实，空而不空也。

虚实、疏密都是相对名词。无实不能成虚，无疏不能成密，虚以实来对比，疏以密来对比。如善恶二字相似，无恶就无所谓善，无善亦就无所谓恶了。

古人讲疏密、虚实的理论甚多，但大多是原则，兹抄录于下：

《松壶画忆》云："丘壑太实，须间以瀑布，不足，间以烟云，山水之要宁空毋实。"

《桐阴论画》云："章法位置，总要灵气来往，不可窒塞，大约左虚右实，右虚左实，为布置一定之法，至变化错综，各随人心得耳。"

戴醇士论画："密易疏难，沉着易，空灵难，似古人易，古人似我难。世谓疏难于密，以为密可躲闪，非也。密从有画处求画，疏以无画处求画，无画处须有画，所以为难耳。"

文字学中说："一数之始，三数之终。"一为基数，一以下可无穷小，一以上可到无穷大。三则代表最多数，因此，故有三人成众，三石成磊，三水成淼的造字。黄宾虹先生说："齐与不齐三角觚。"觚为青铜器，它的造型是等边三角形，看起来比四方形灵动得多。四方形是方方正正的，很呆板，在布局上所要的三角形是不等边的三角形，不要等边三角形，这就是齐而不齐的觚了。

三角形和四方形以及圆形，三者的情味各有不同。圆形比较灵动而无角，四方形虽有角最呆板，最好是三角形有角而且灵动，如果在布局上没有三角形是不好的，而不等边的三角形，更好于等边三角形，因为角有大小，角与角距离有远近，虽然同样是三点，则情味更有变化。如果三点排成一直线，点与点有疏密，但是没有角了。如图77的三片叶子的疏密，把三点连接起来，形成两个不同的三角形。显而易见，由不等边的三角形组成三片叶子，比等边三角形组成的三片叶子要生动得多，其原因就在三点有远近而有变化。

山水中画石也要有疏密，如图78的表现方法是虚密中见疏的。图7中的①、②，两石是密的，只有一点距离，所以是密的，然而看起来却是有疏的感觉。图79就是密中不见疏了。石脚的线有高低，才有远近距

18

离了。

我们同样以三条线的排比来表现疏密,各种不同的排比,产生了不同的效果。三棵树的交叉排比,以图80、图81为例,图81三条线的排比,即密中有疏的感觉,而图80的排比,同样是密中有疏的感觉,但是图中有两根线交叉了,则感觉更密,交叉的越多就越密,变化更为复杂。如果三条线排比像图82,虽然也有疏密的意义,却显得呆板不复杂,其主要原因在于图82中的三根线是平行的,平行线即使延长得很远,也无交叉点的,故觉得疏而呆板了。而图81中密处的两根线,在画幅中看不见交叉,若延长到纸外去,就有交叉点了,因而感到有密的意义。

我们有时画笋筐,用平行线来表现,如图83,则感到呆板而不密,图84感到密些,因图中的斜平行线与纸边的线是不平行的,图85以不平行线交叉,则感到更密,且变化甚为复杂。

疏与孤不同,画一笔则孤也,虽疏而不成排比的,至少三笔才能排疏密。如画兰花,图86有大小两组,小组兰花是疏的,但不孤,而图87的(1)就显得孤了。若三笔不交叉与三笔交叉,感觉显然不同,不交叉有疏的意义,交叉了有密的感觉。如图88和图89是一例。所以,排疏密必须以三点为基础,只有三点的排比,才能有气势、有疏密、有高低,才能符合艺术的构图规律。如图88的几笔兰草,虽没有交叉上去,仍有

交叉的意义(只要延长上去,即有交叉了)。这是以交而不交,疏而不疏,疏中有密的表现方法,甚为耐人寻味。总之,以三数出发,然后在三数的基础上发展开来,就能产生各种复杂的局面了(如图90)。

所以,我们讲疏密的问题,不仅是远近的距离,而且还有交叉问题,不交叉易散,交叉了就密,平行线没有交叉点的是最呆板的线,故作画时,最需注意线与线不要平行,线与画边不要平行。如图91、图92、图93、图94等,都是由三条不同距离的线组成,它产生了不同疏密关系,后三图不论是交叉的或不交叉的,都有交叉的意义。当然交叉了就显得更密。黄宾虹先生画房子,有人说要倒了,歪斜不正都是火柴杆子搭的,其实不然,黄先生画房子是为了使线不平行,把房子画得歪歪斜斜,气势就出来了。山上的小树可以画平行线,但是近树画平行线就不好,如图95、图96。同样画芭蕉时,有的不画直杆子,仅画几张叶子,更易避免平行线。如果画全株芭蕉,杆子也要斜一点,如图98,还可添一小芭蕉以增加变化。像图97中的芭蕉杆子,就感到呆板了,因为芭蕉杆子与画幅的边成平行线的缘故。

凡是画,必须要空中有物,而不是空中无物,但我们往往感到虚中求实(即是虚中有物)较难,实表现得不好,虚中也不能有东西,中国画自宋代以后,常用题款来帮助布实的,花卉尤然。

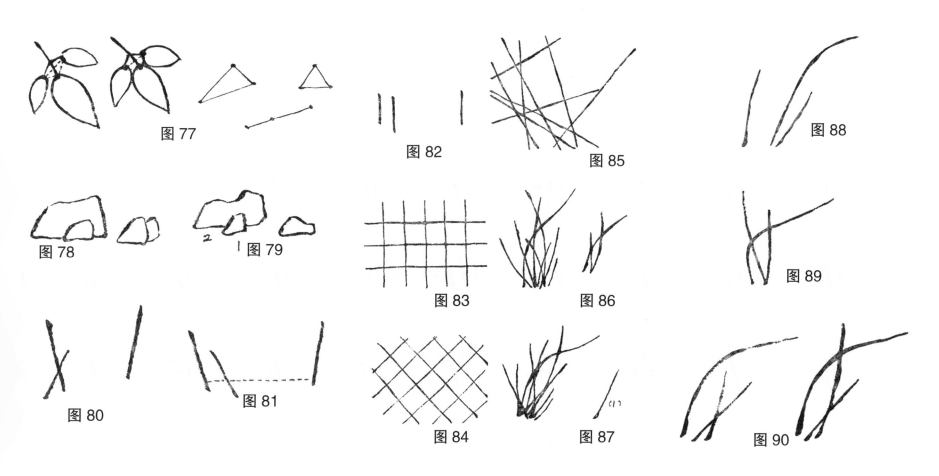

图 77　图 82　图 85　图 88
图 78　图 79　图 83　图 86　图 89
图 80　图 81　图 84　图 87　图 90

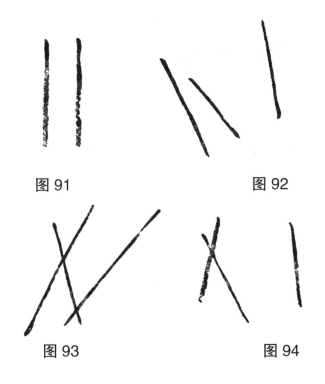

图 91 图 92

图 93 图 94

图 95

图 96

图99荷叶上部的空处，好像有晨雾的感觉，这是虚中求实，而荷叶底下的空处，则为空间了，并以题款布之，使其空中有物。把款题得斜一点，可以帮助荷花梗子增加气势。

图100的鱼，好像不在水中跳跃，但它决不在桌上，也不在空中，却是一片汪洋。画鱼不画水，使其有水的感觉，这也是空中有物，即虚中有实。古人有诗曰："只画鱼儿不画水，此中亦自有波涛。"

综上所述，疏密与虚实两个问题，是构图中的主要问题。以上讲的都是构图、布局的技巧，而布局是通过笔墨技巧表现出来的，即使构图再好，笔墨不好，不能成为成功的作品。构图好，笔墨也好，没有好的思想性，仍旧不是很成功的作品。毕竟绘画是意识形态的东西，艺术作品是作者自己思想的反映，什么样的作品，就反映了什么样的思想。因此，思想性和艺术性是并重的，是缺一不可的。然而人类的进步是无止境的，也就是社会的进步是无止境的，技术与思想的进步，也同样无止境的。必须推陈出新，天天进步，才不做背时人，不为时代所淘汰。

本篇系潘天寿1963—1964年在浙江美术学院中国画系山水花鸟工作室讲课记录稿，由叶尚青记录整理，后经潘天寿审阅定稿。插图均系根据潘天寿讲授时在黑板上画的示意图复制而成。

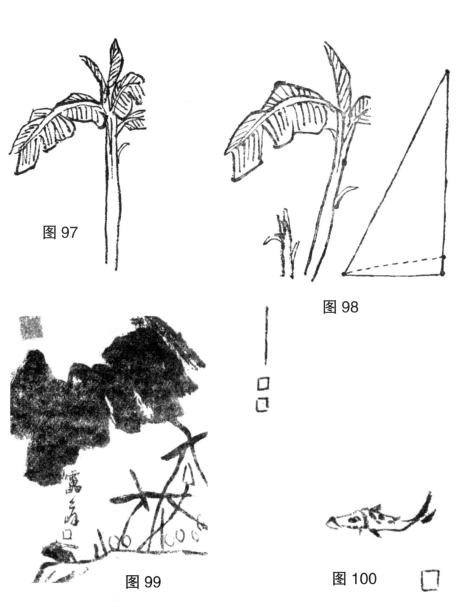

图 97

图 98

图 99

图 100

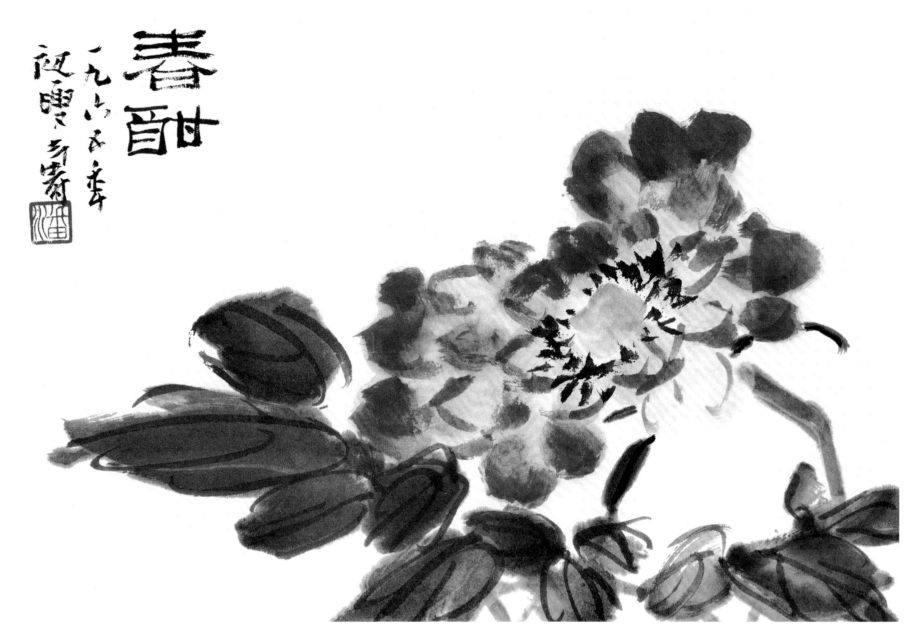

春酣图

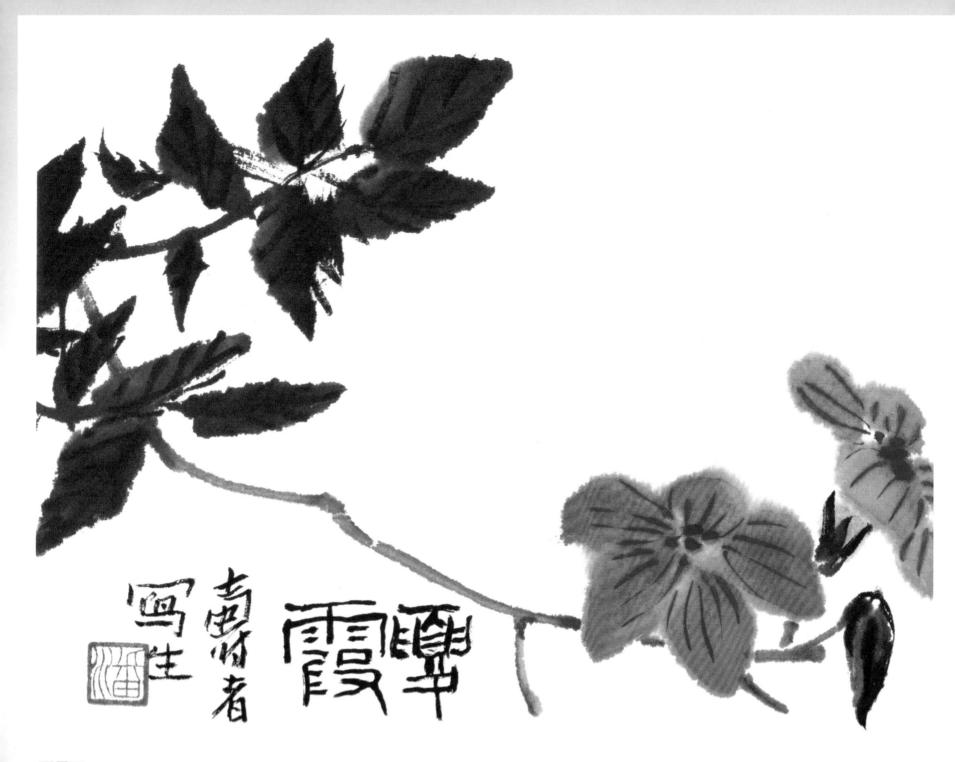

夏霞图

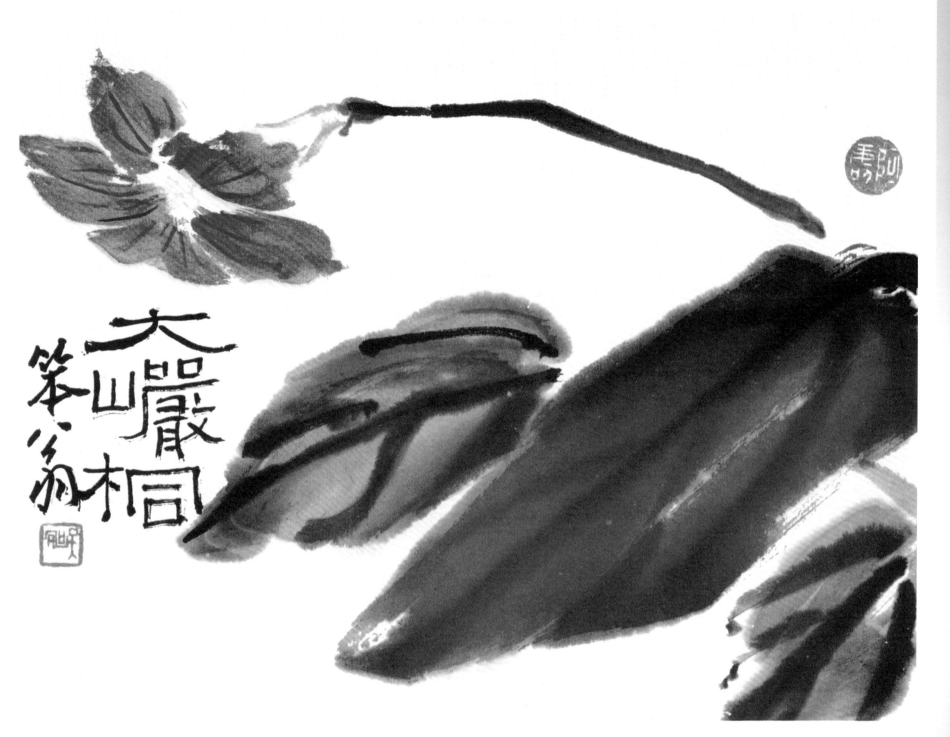

大嚴山笨翁

大岩桐图

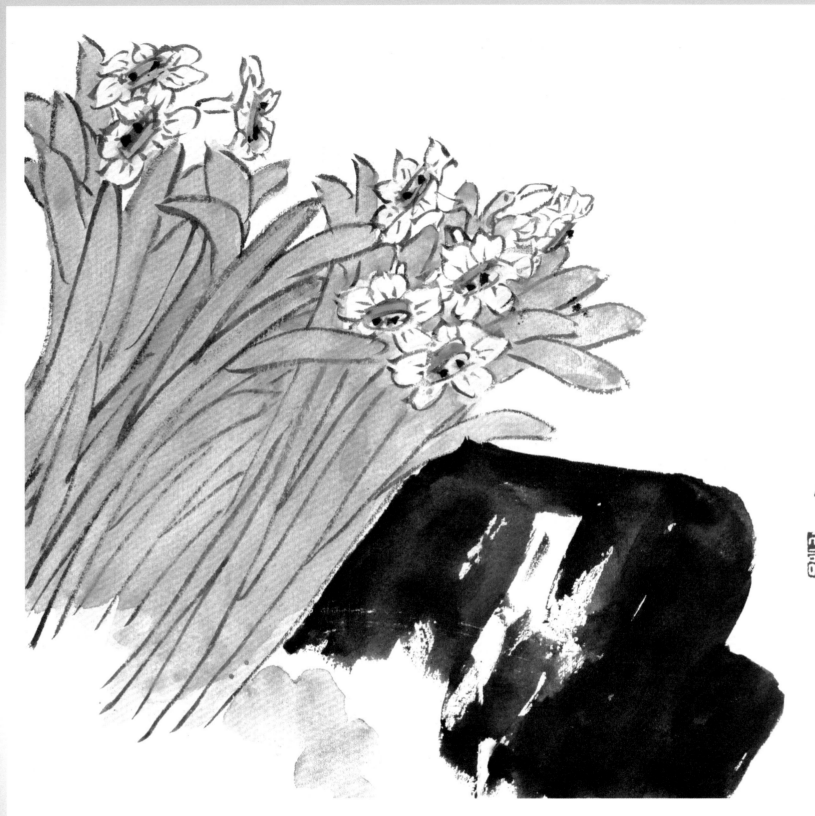

水仙灵石图

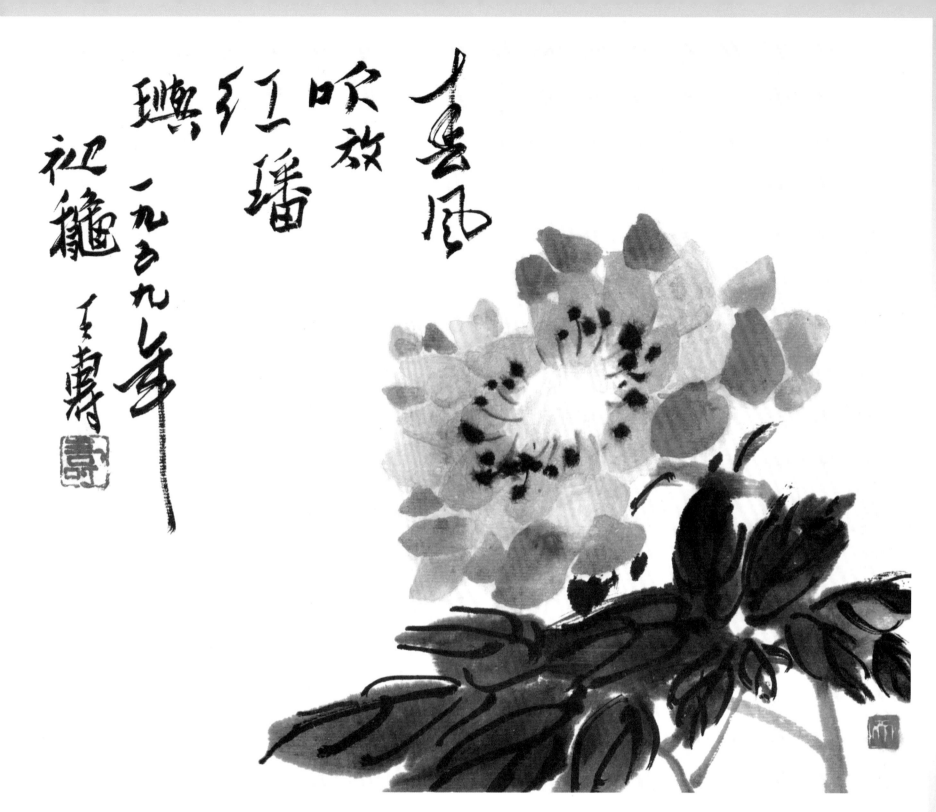

春風吹放紅璠璵

祝龜　一九九七年

良壽 [印]

牡丹图

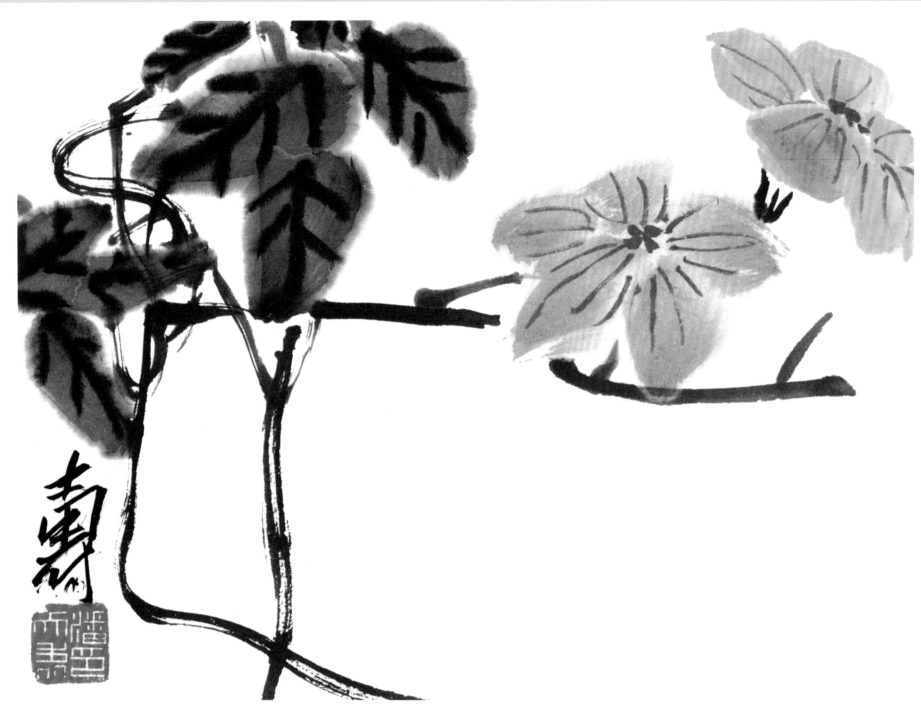

凌霄图

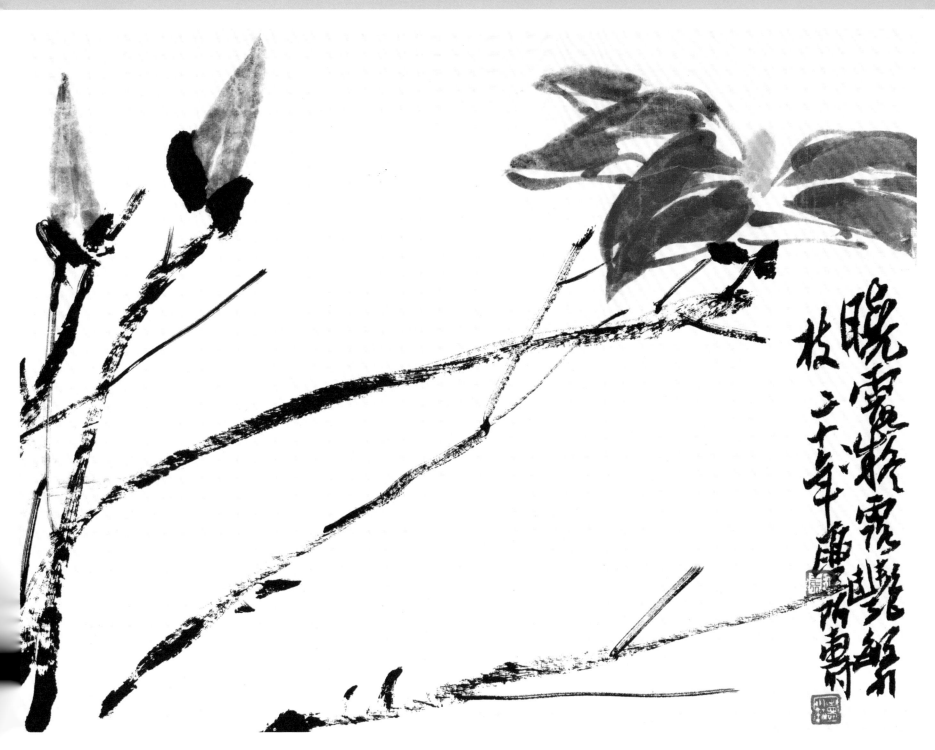

墨笔花图

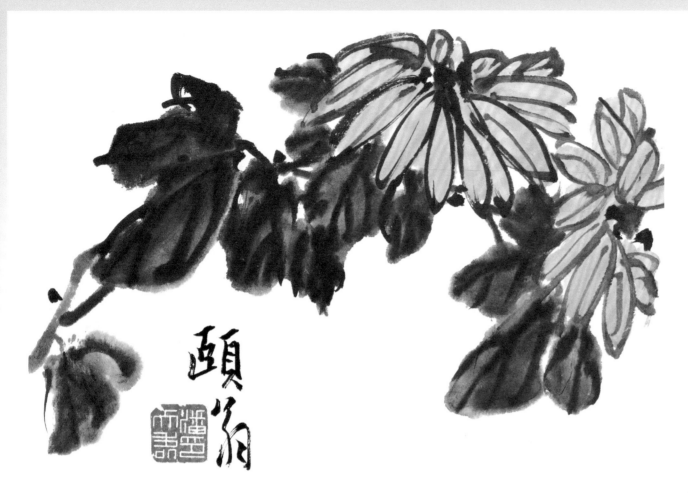

黄菊图

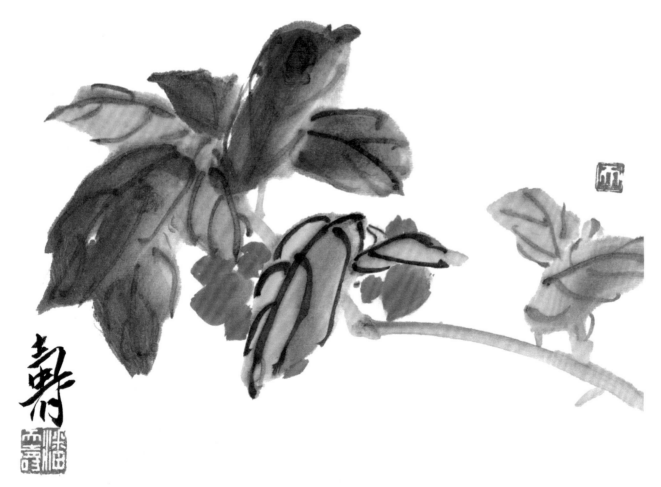

凤仙花图

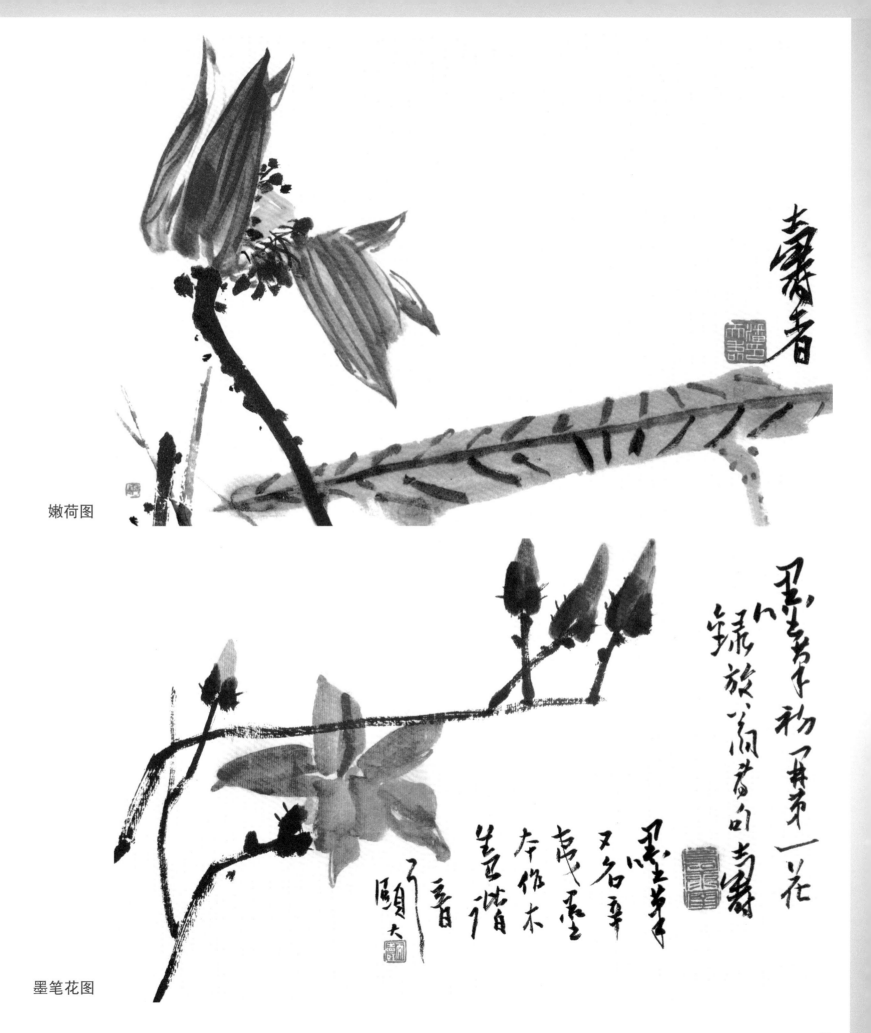

嫩荷图

墨笔花图

菊花图

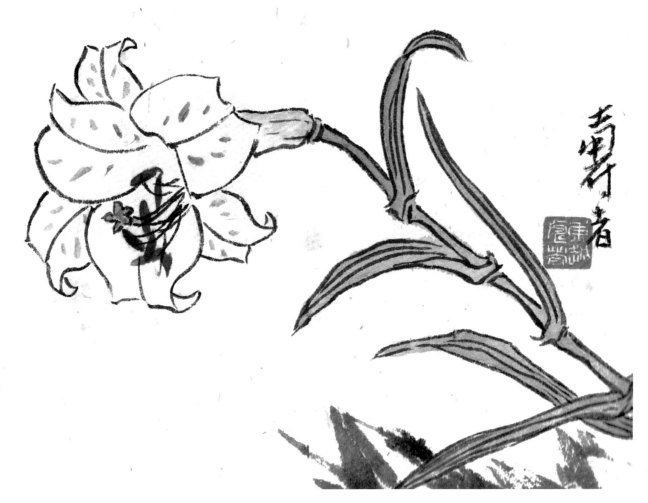

百合花图

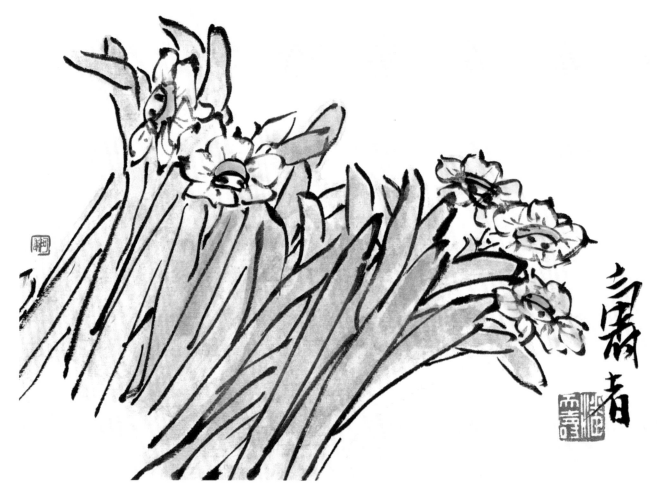

水仙图

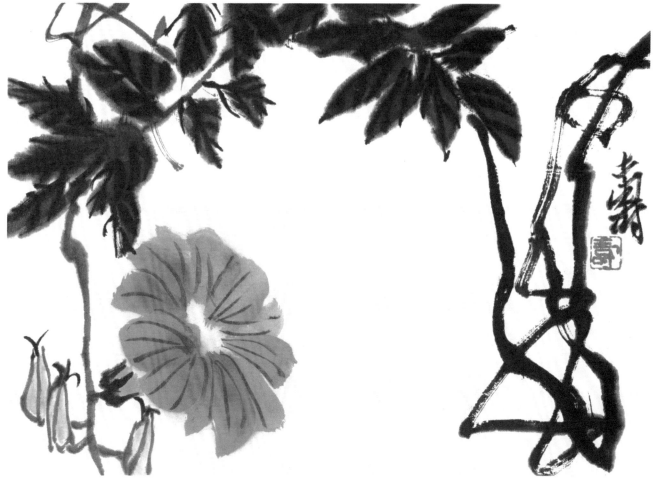

凌霄图

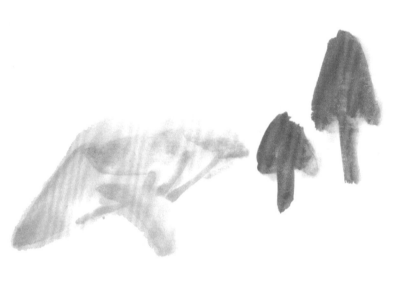

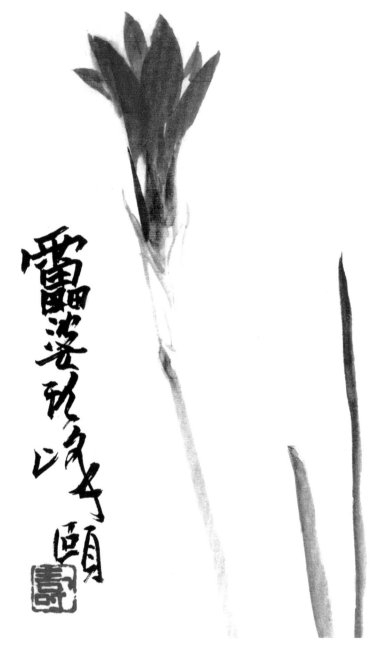

蘑菇图

萱草图

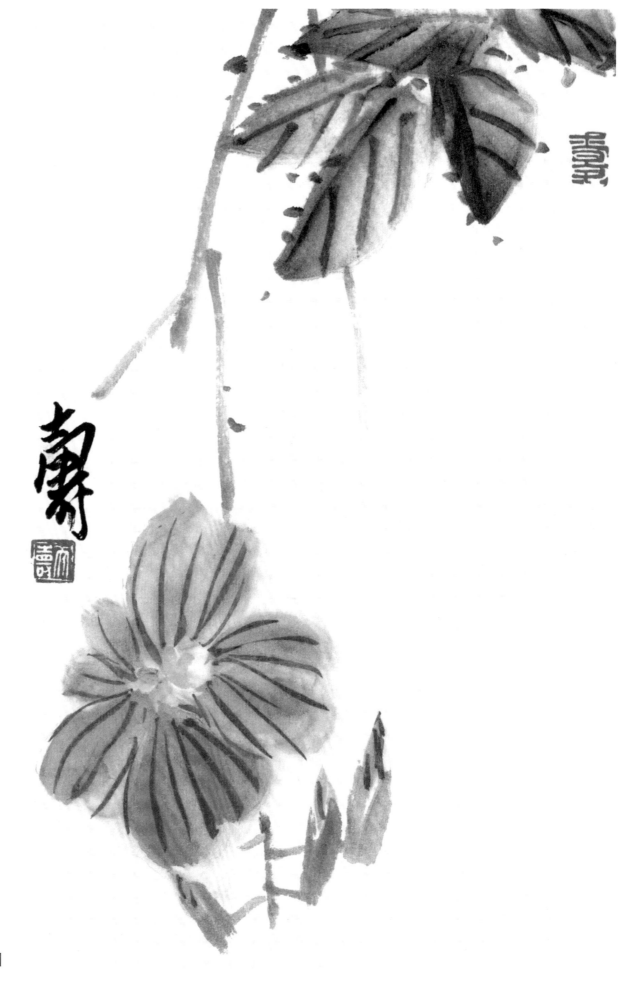

凌霄图

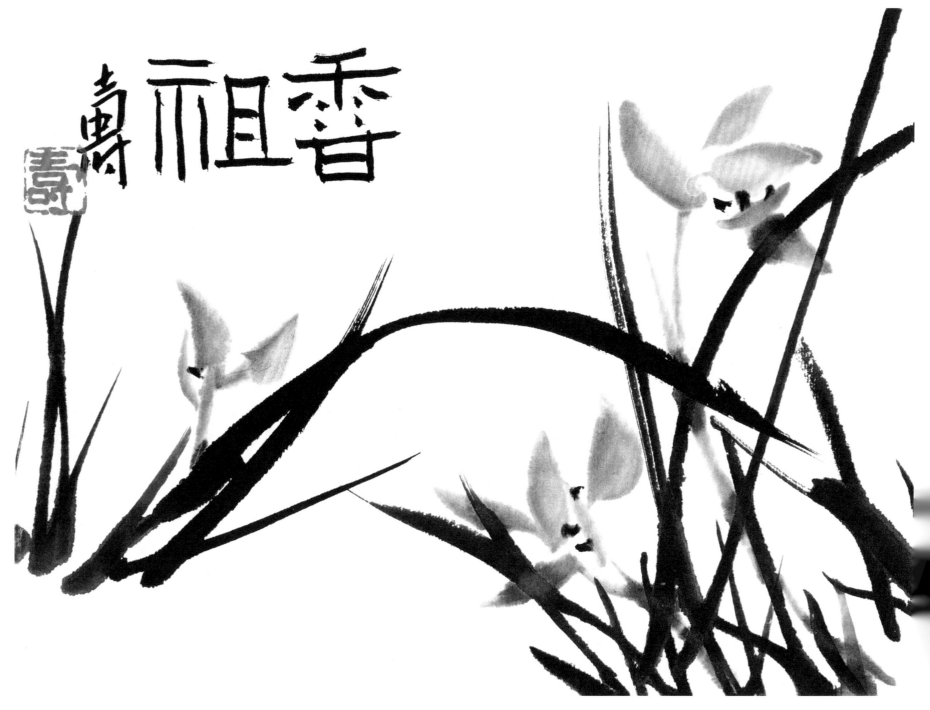

香祖图

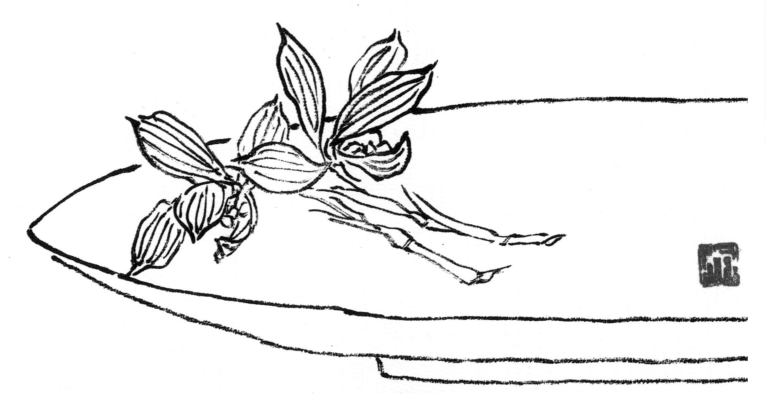

普得新兩新蕃
兩蕃特与蘭
頤者
寫生

花卉册页

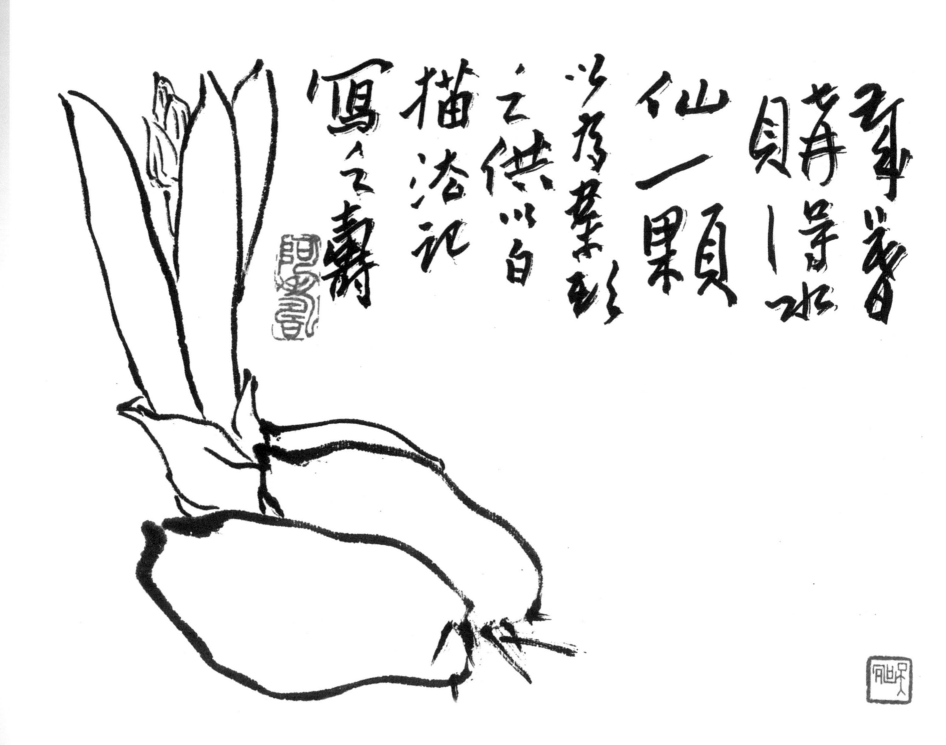

花卉册页

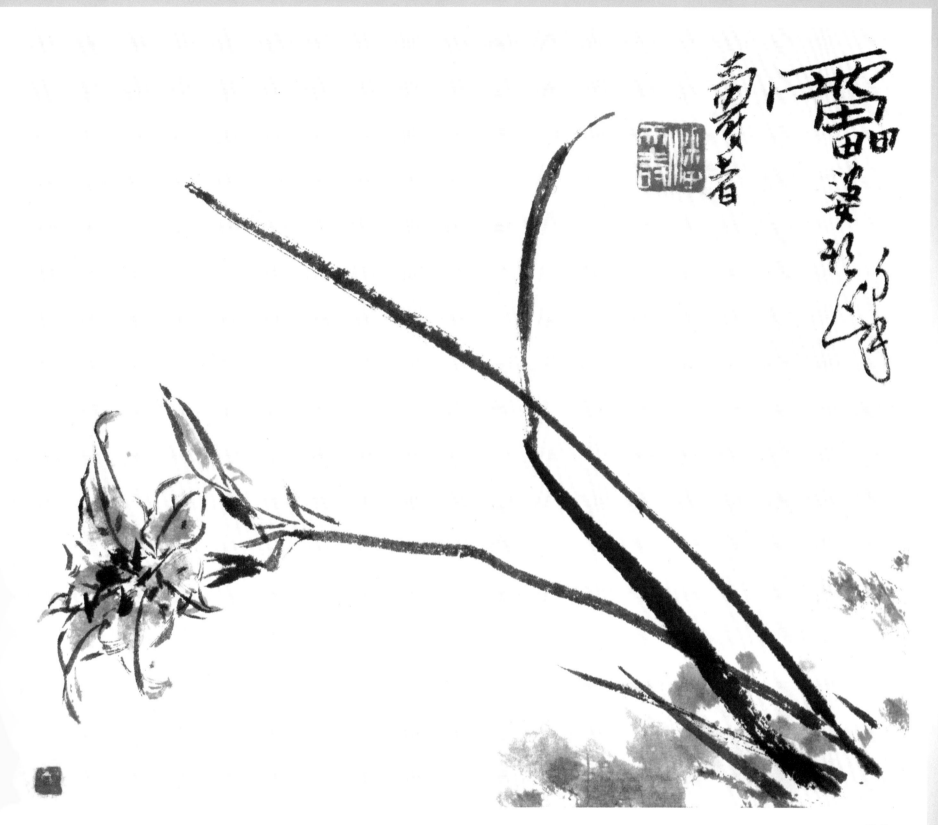

萱花图

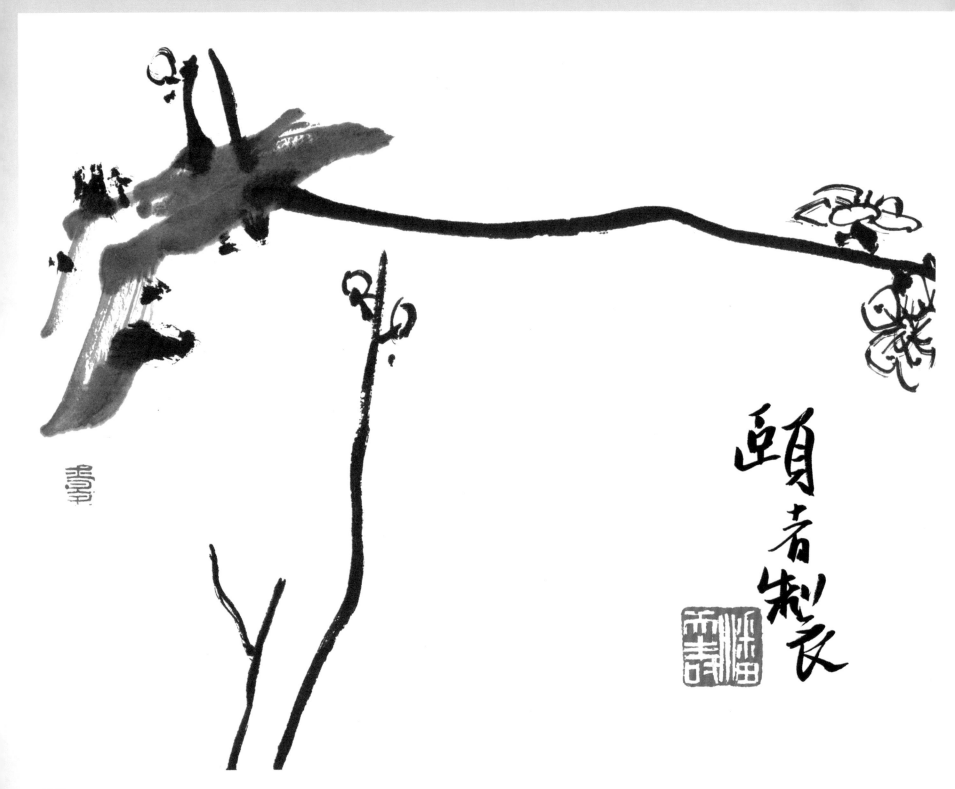

墨梅图

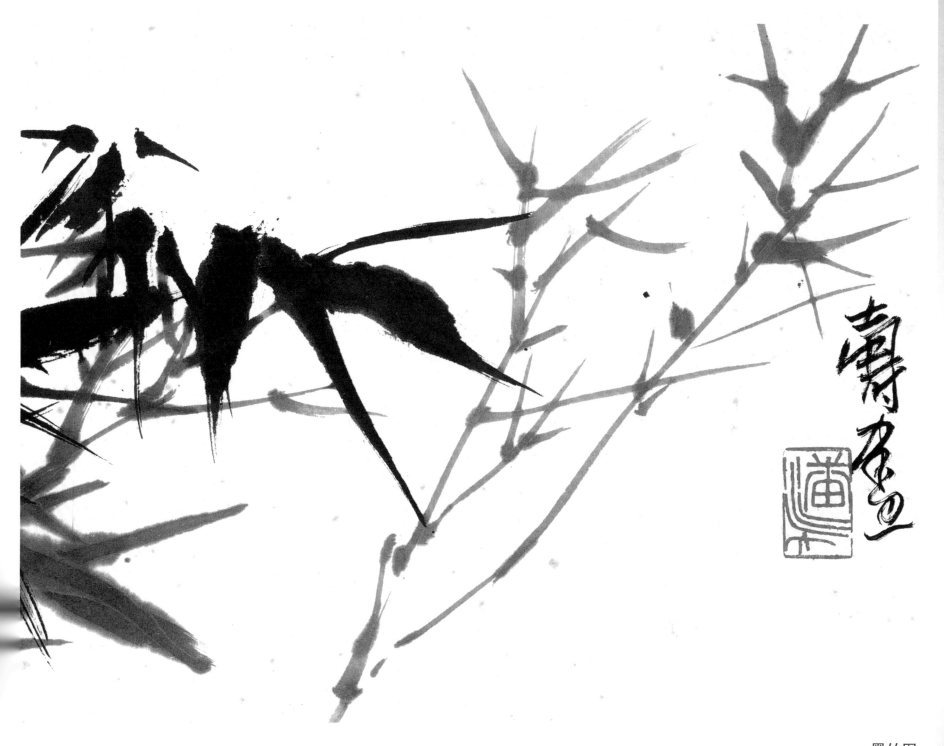

墨竹图

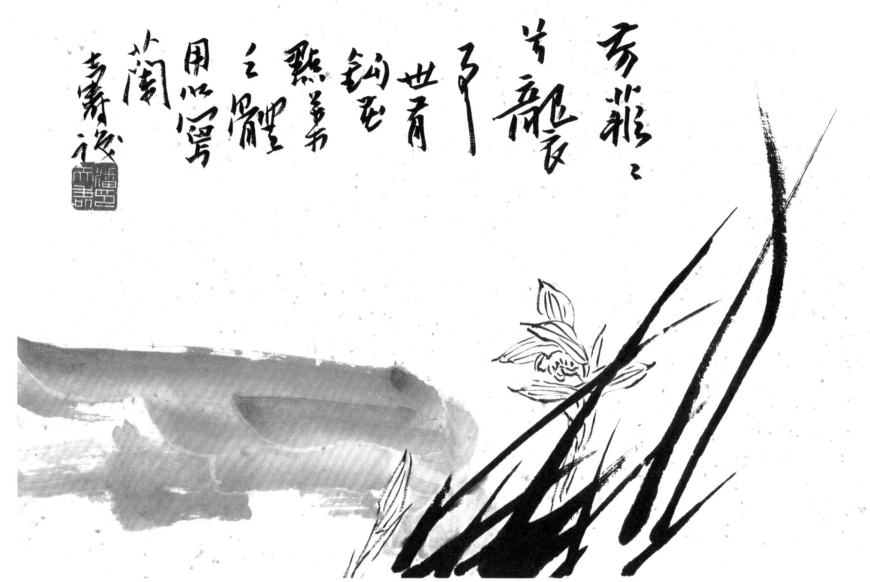

钩花兰石图

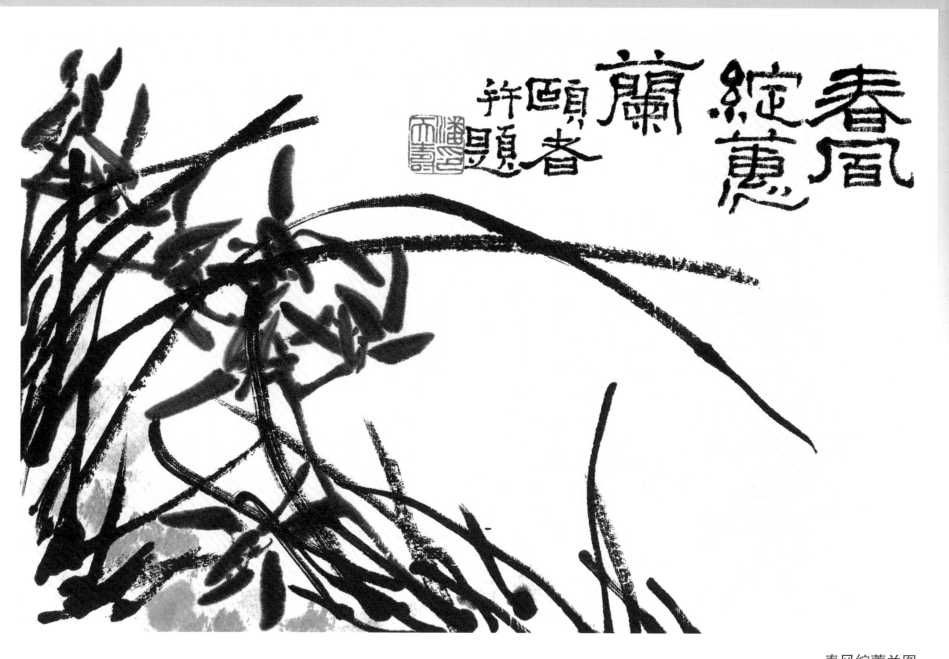

春风绽蕙兰生生颐者题

春风绽蕙兰图

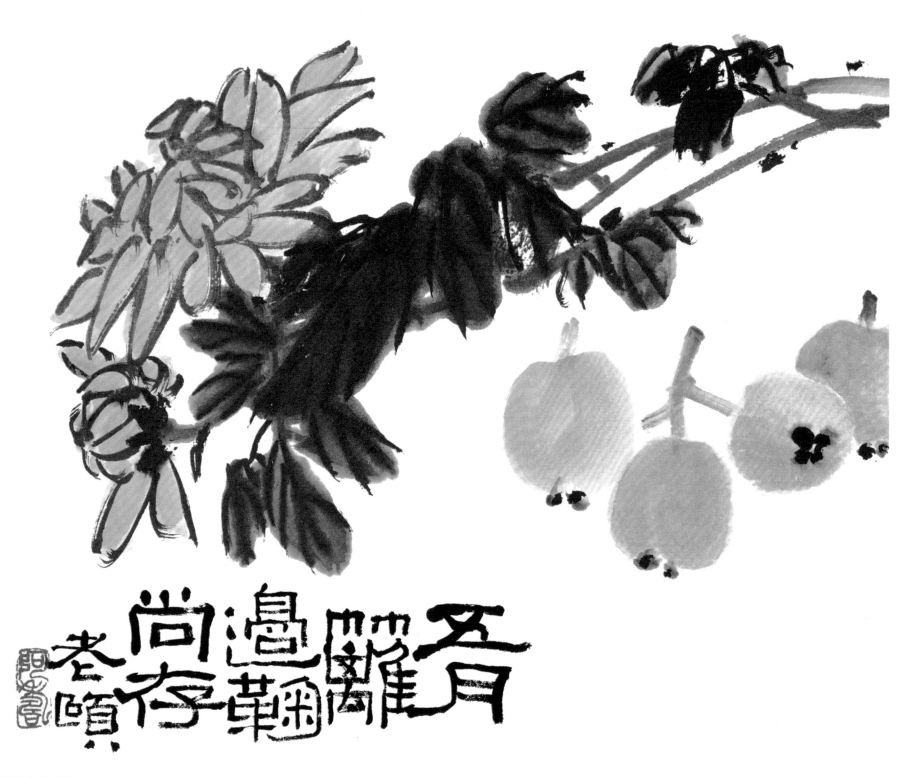

枇杷黄菊图

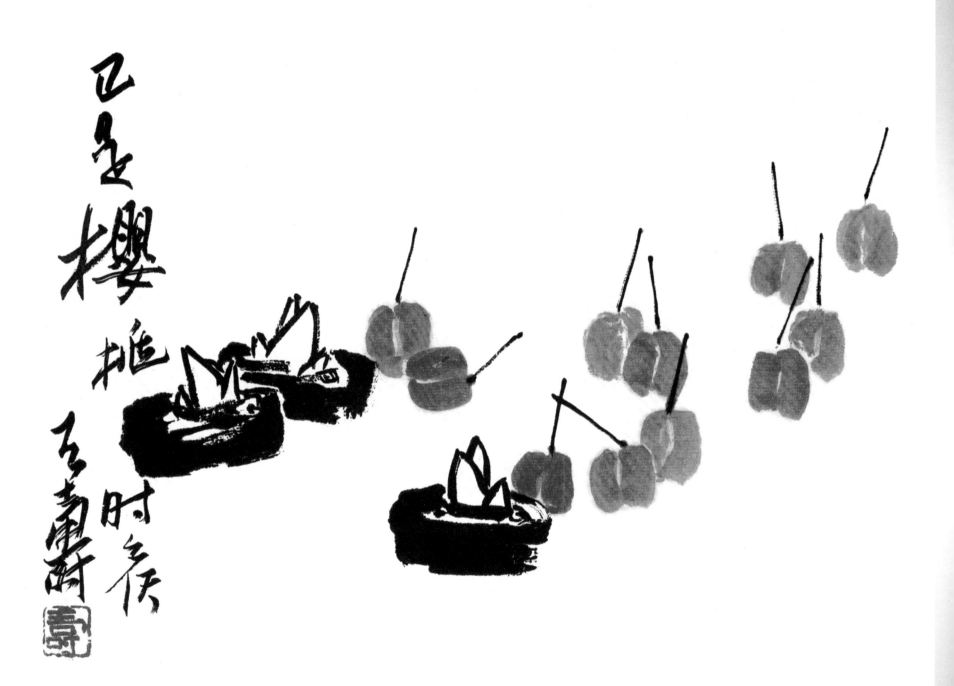

樱桃时候图

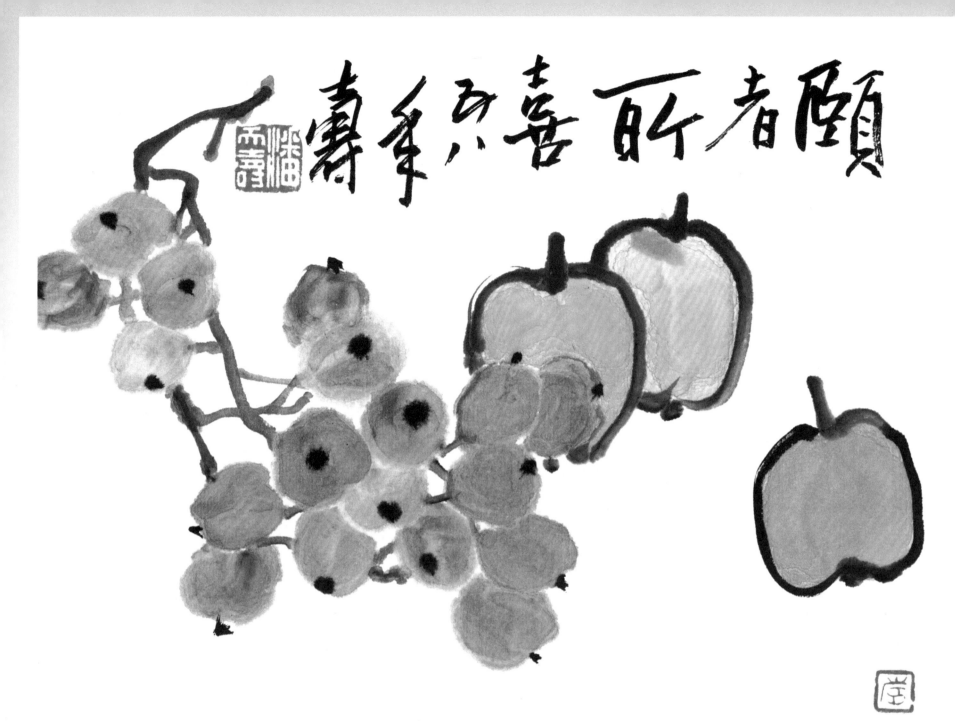

颐者喜，千年寿

葡萄枇杷图

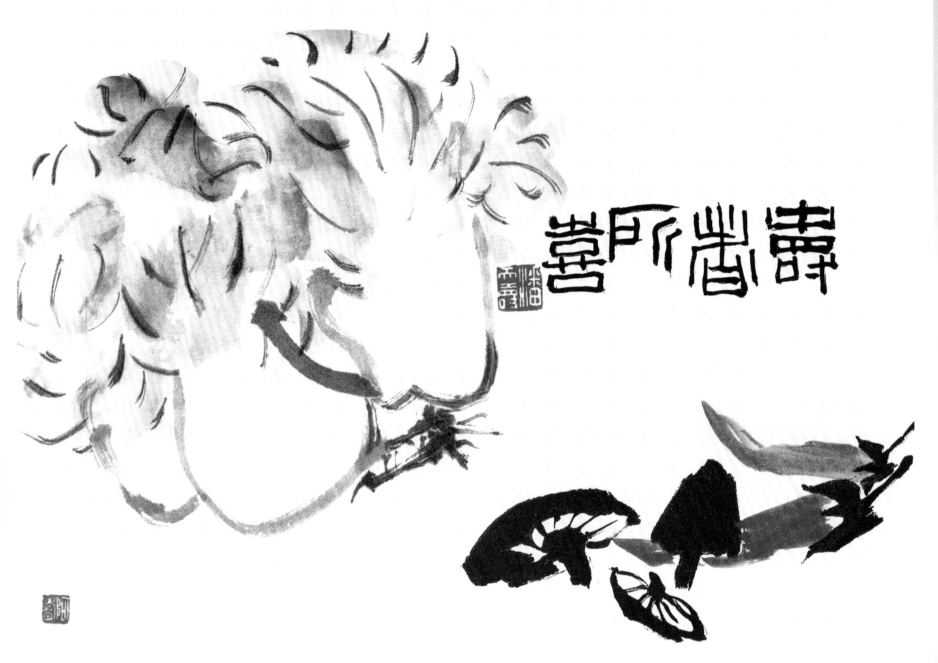

寿者所喜图

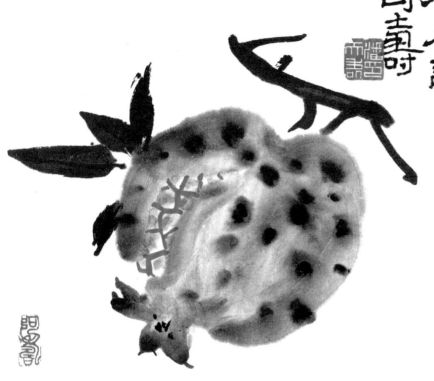

夕雨红榴拆图

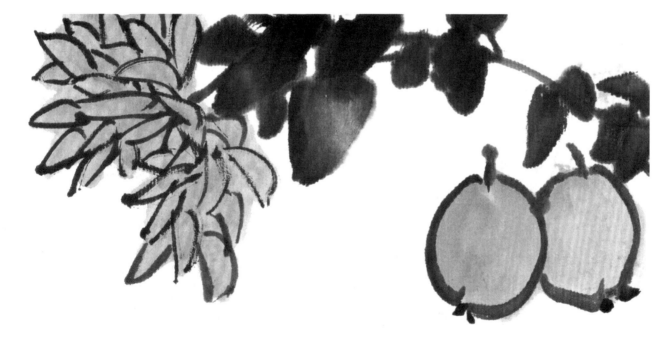

黄菊枇杷图

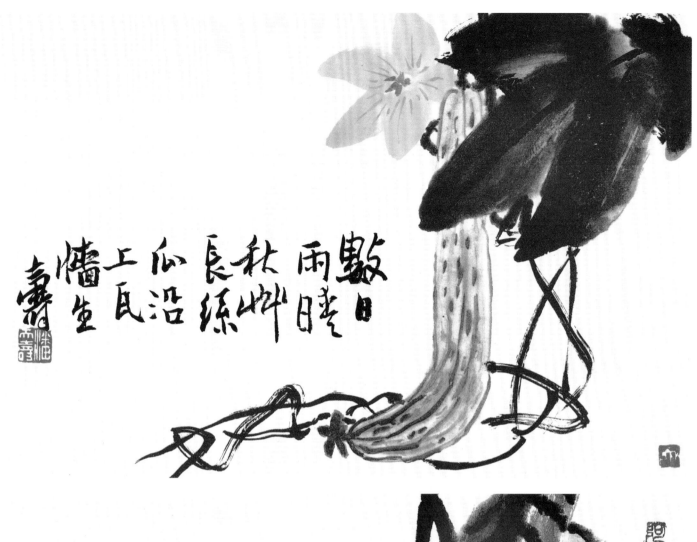

数日雨

秋晴

长孙

瓜沿

上瓦

墙生

寿

丝瓜图

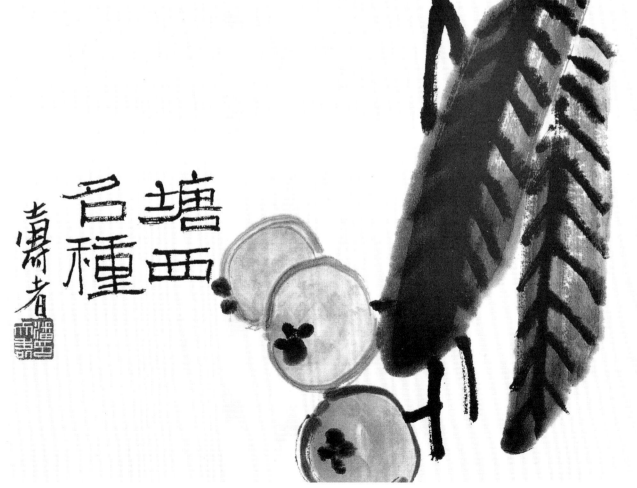

塘西

名种

寿者

塘西名种图

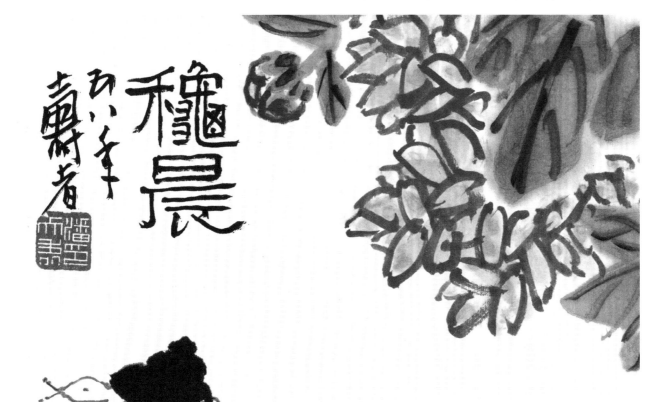

农家清品图

秋晨图

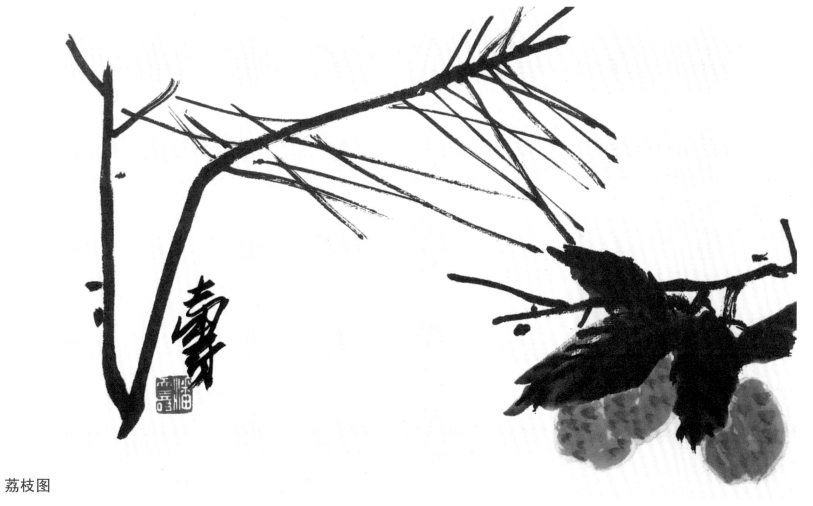

荔枝图

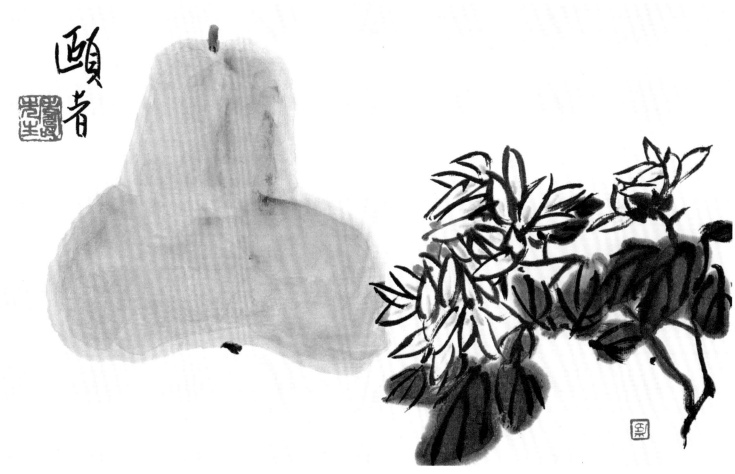

葫芦菊花图

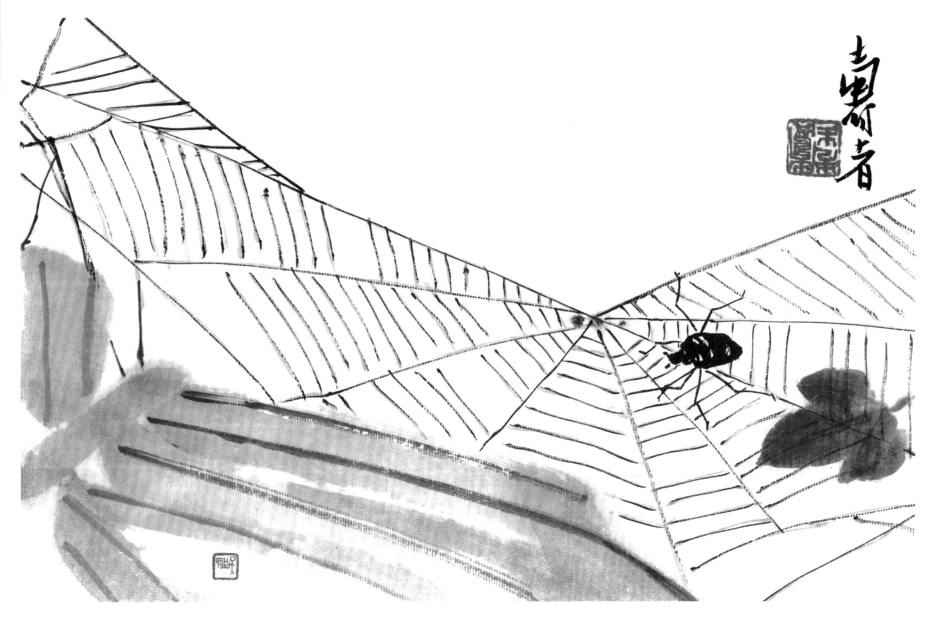

芭蕉蜘蛛图

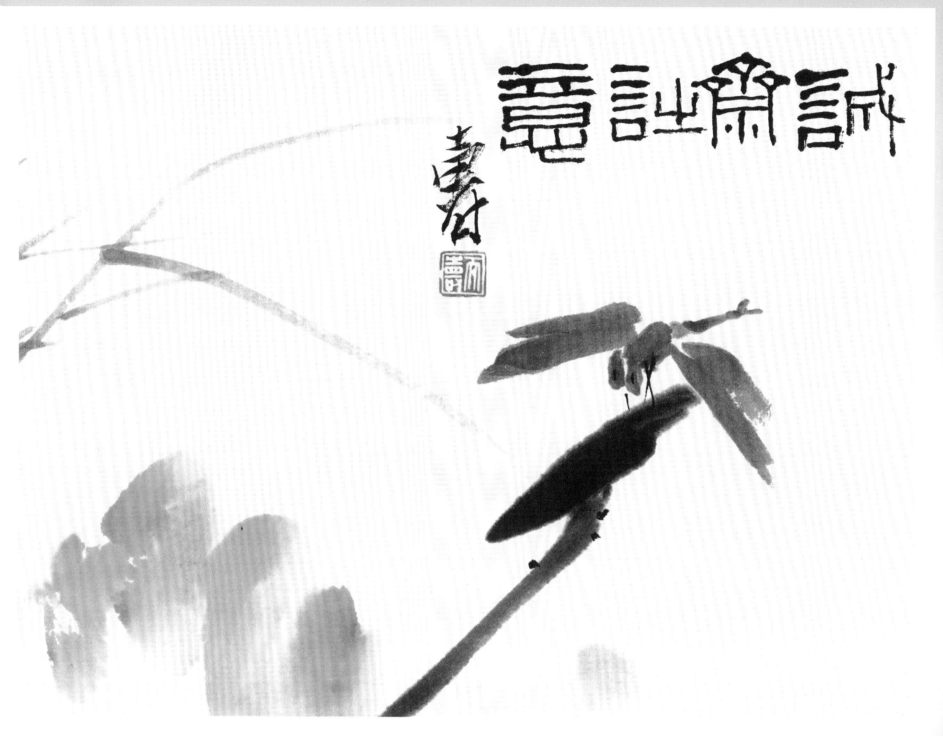

诚斋诗意图

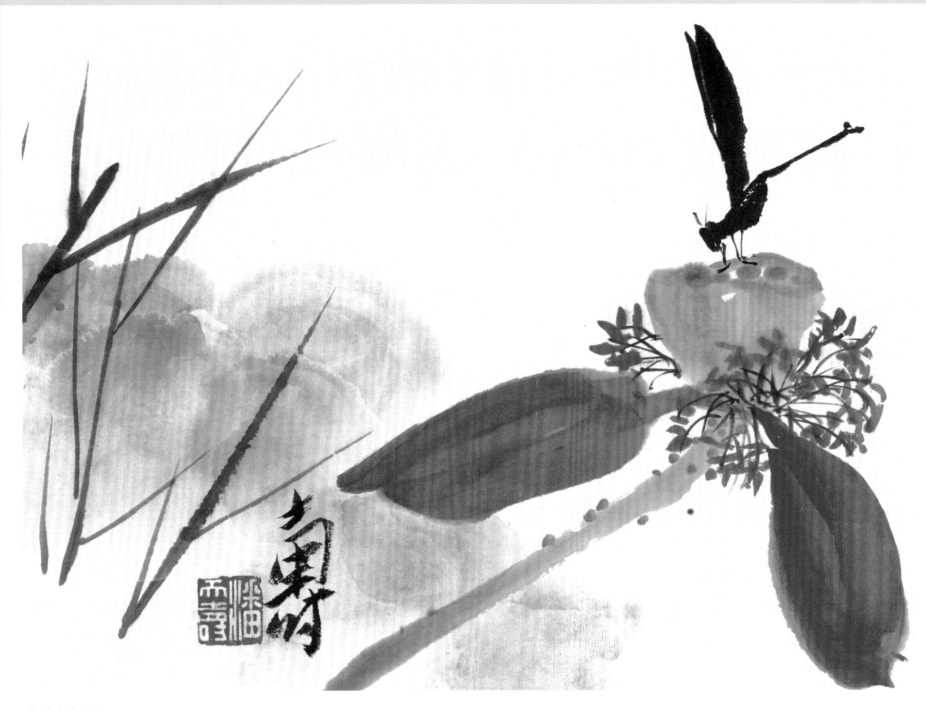

荷花蜻蜓图

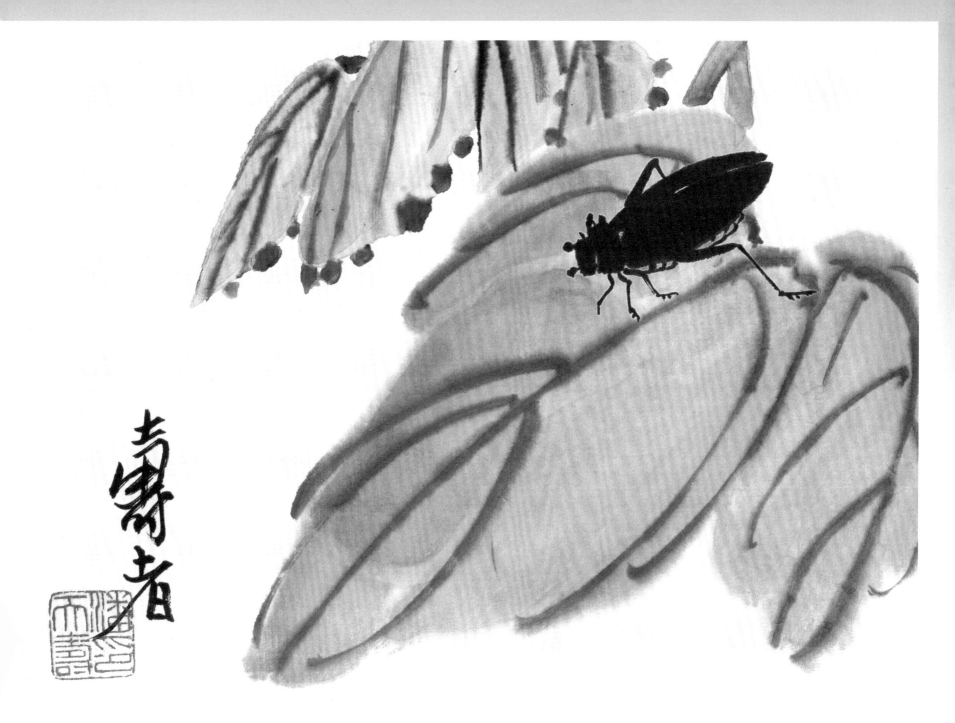

梧桐甲虫图

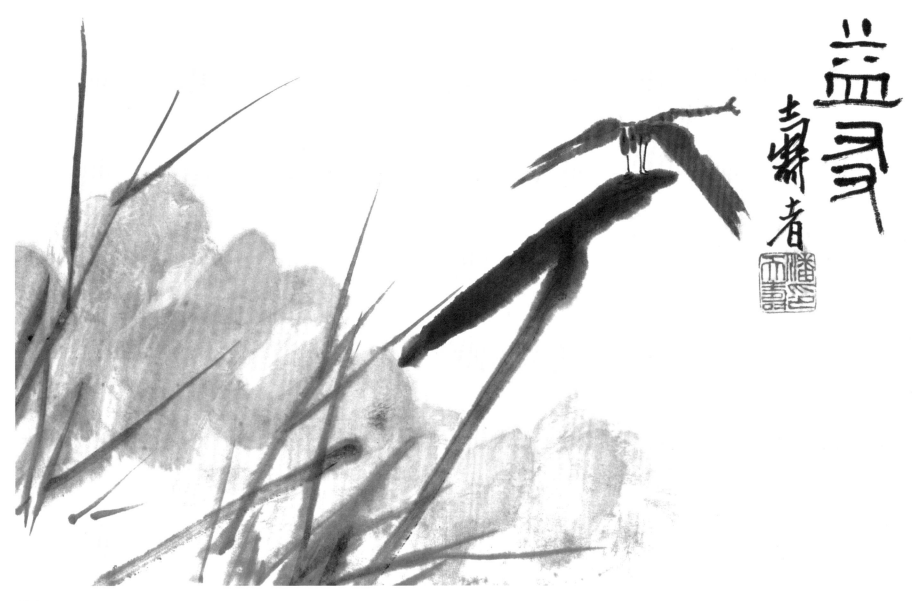

益友图

秋虫图

秋虫图

晴秋图

觅食图

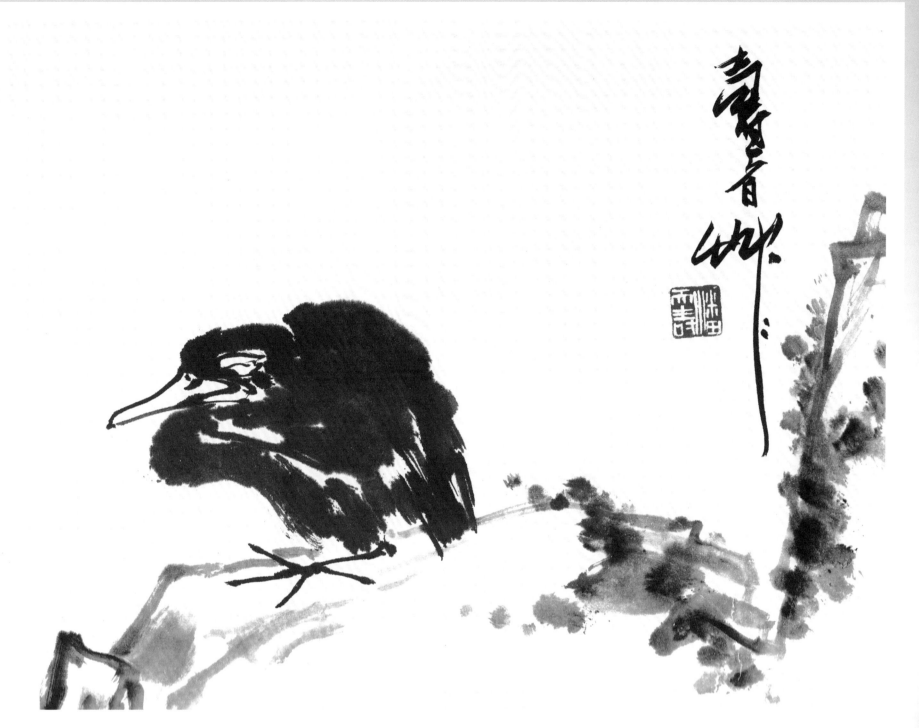

睡八哥图

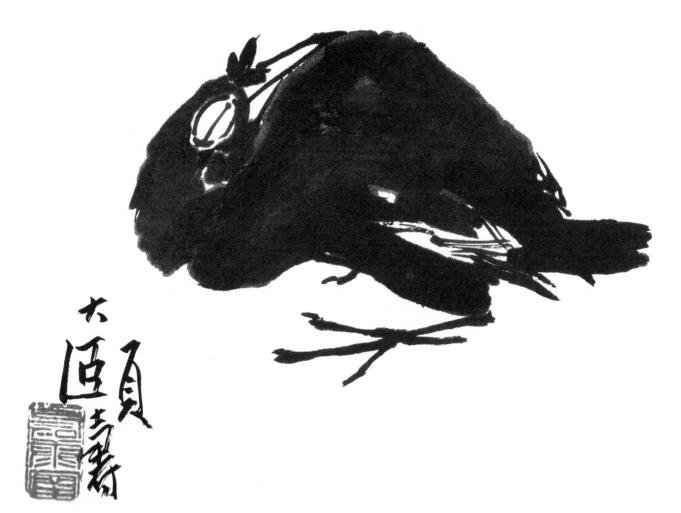

八哥图

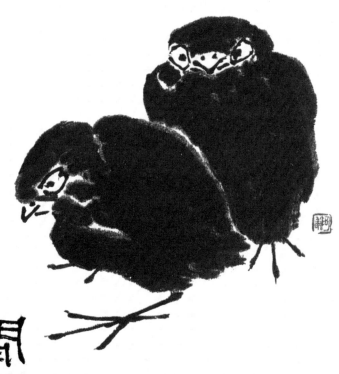

雏鸡图

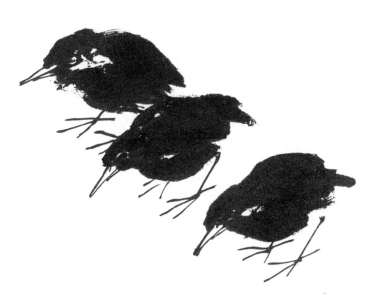

八哥图

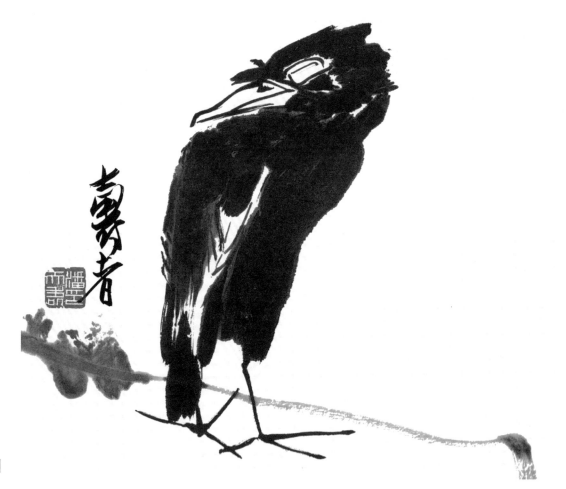

八哥图

鱼 图

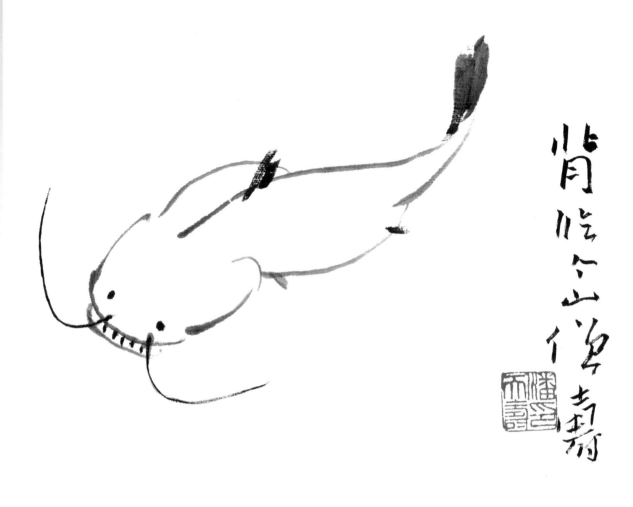

背临个山僧鱼图

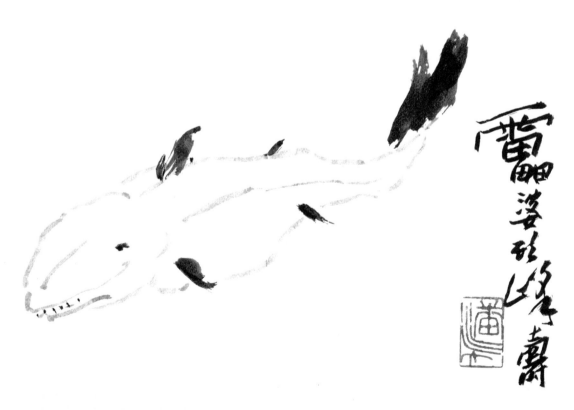

鲇鱼图

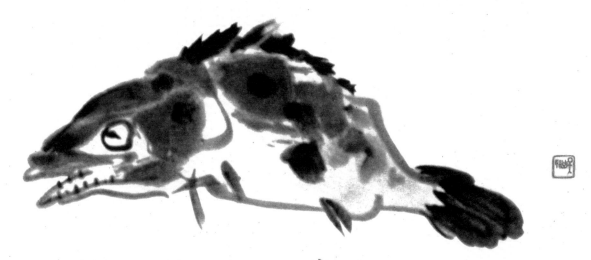

鳜又名鳜鲥鱼鳜鲥鱼同音桂花鱼盖音桂 鲁祥记

鳜鱼图

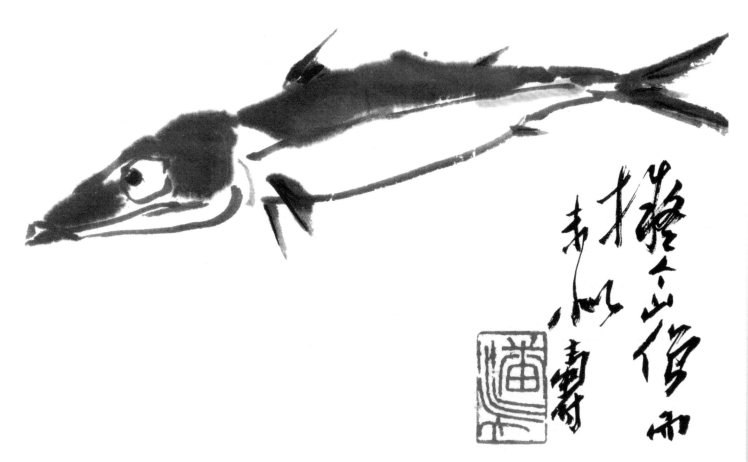

拟个山僧而树以小寿

拟个山僧鱼图

63

萝卜荸荠图

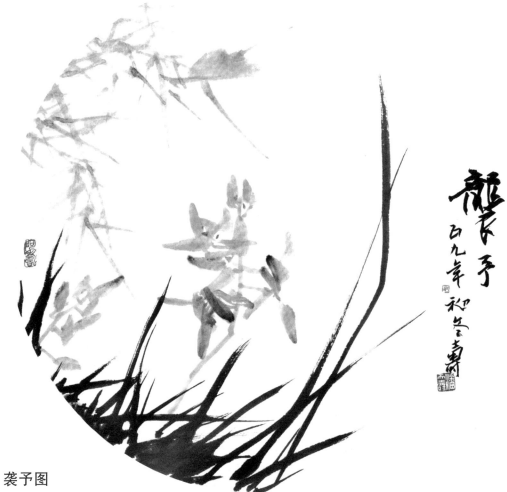

袭予图

探心
詮迻妙蹇
遠里
五九年徑行至
乙亥黃
梅一丼參
壽目酊

有所思图

寫生五九之中
酊見
壽者

九溪写生图

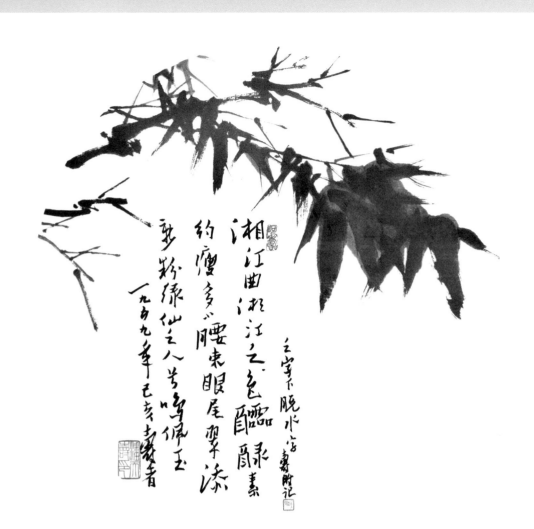

湘江翠竹图

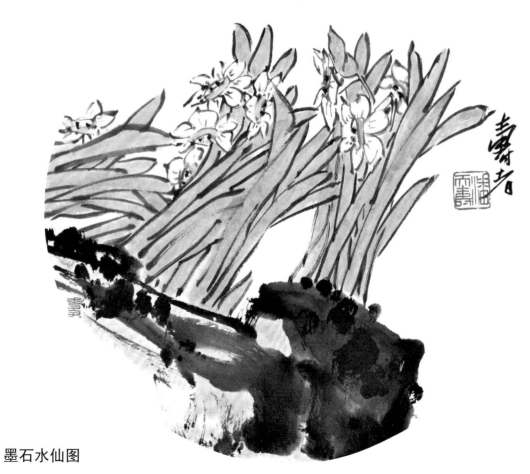

墨石水仙图

灵鱼图

醉雀图

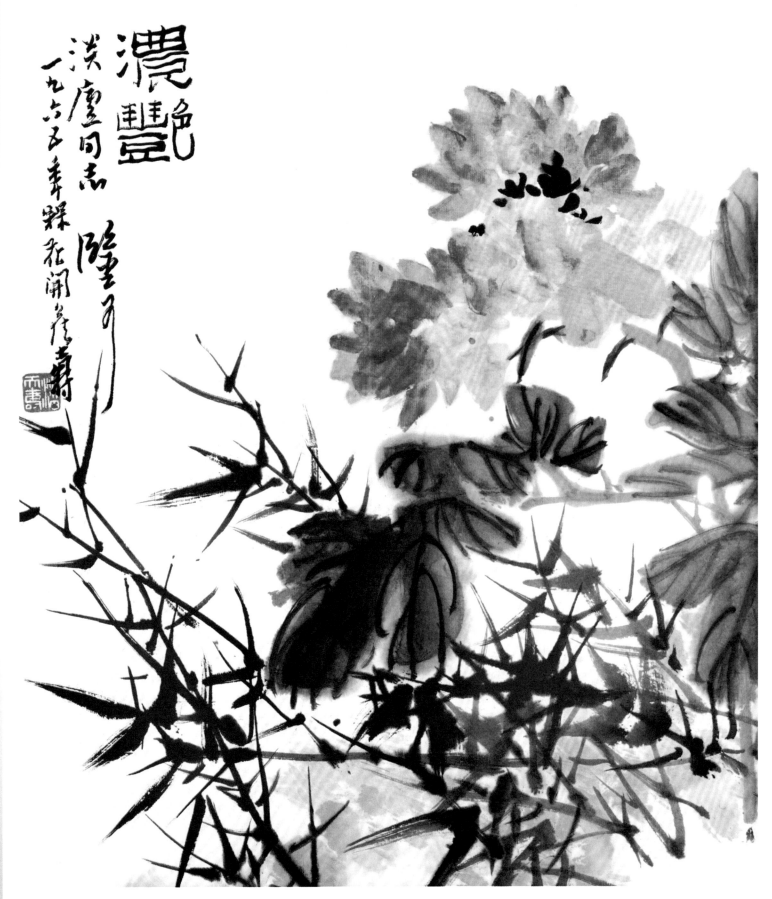

浓艳图

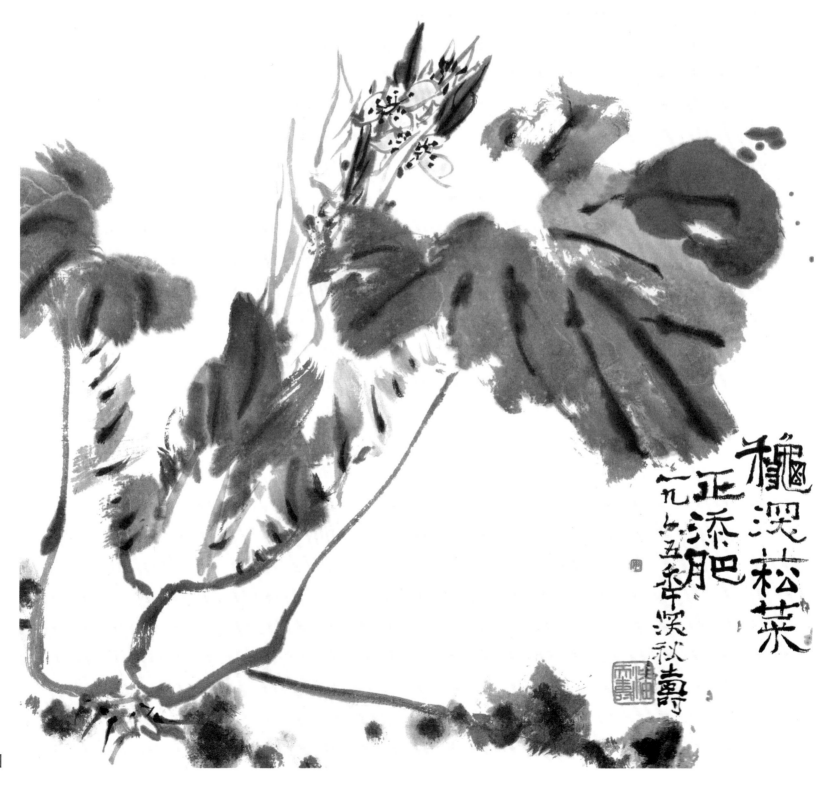

橱溪菘菜
正添肥
一九七五年深秋上寿诗

菘菜图

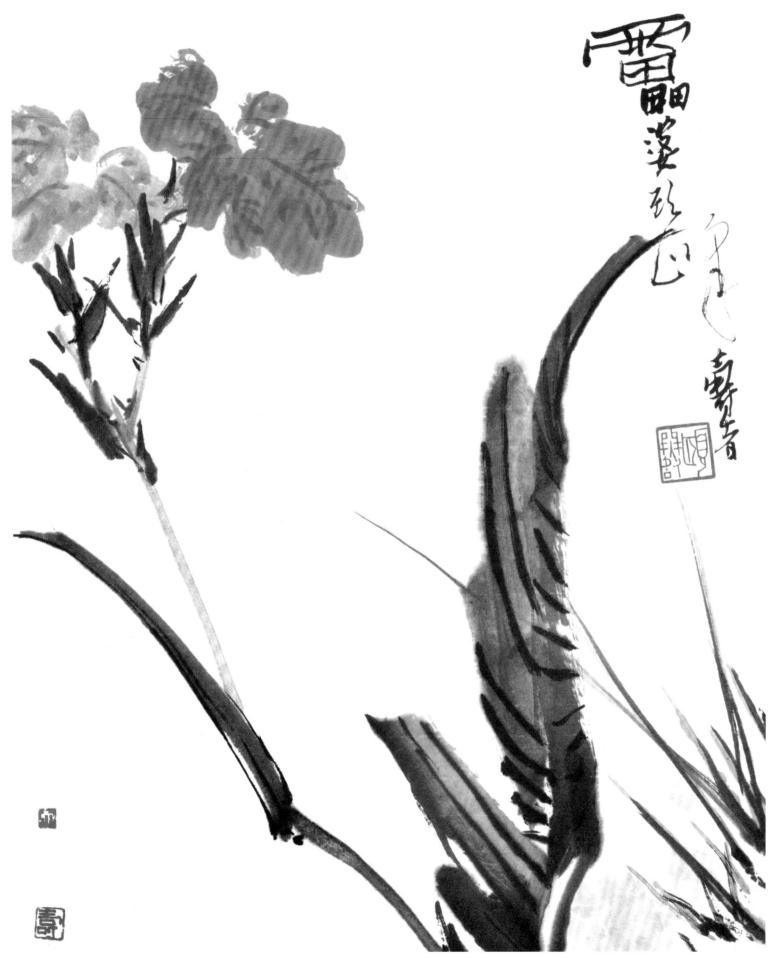

美人蕉图

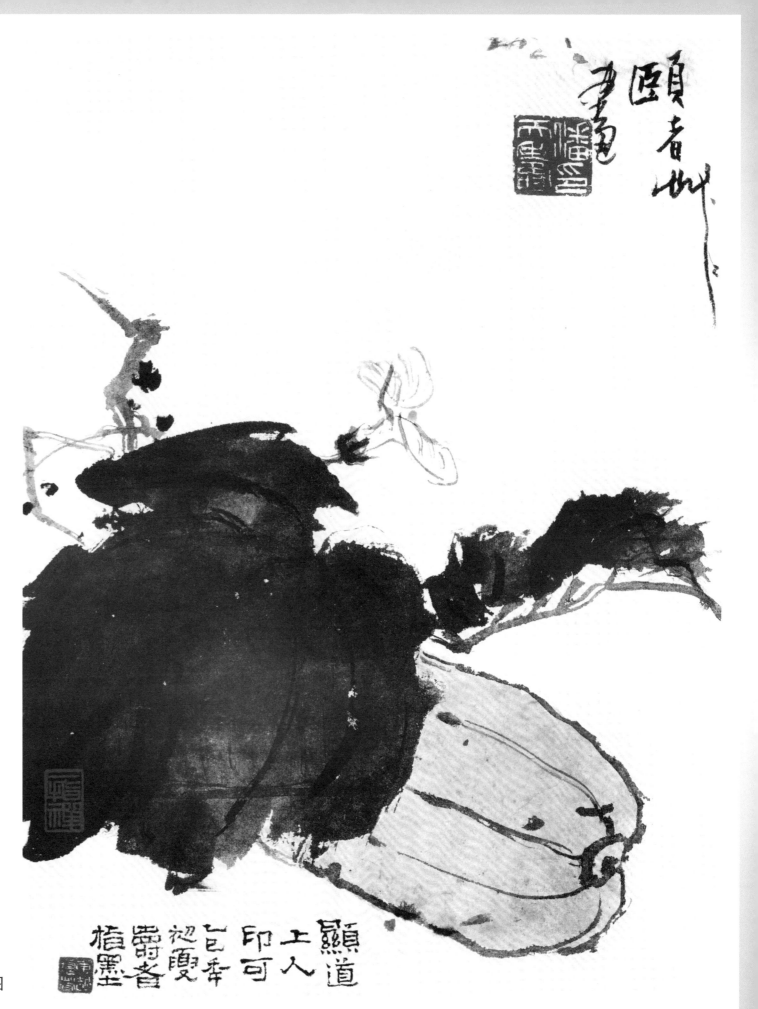

指墨南瓜图

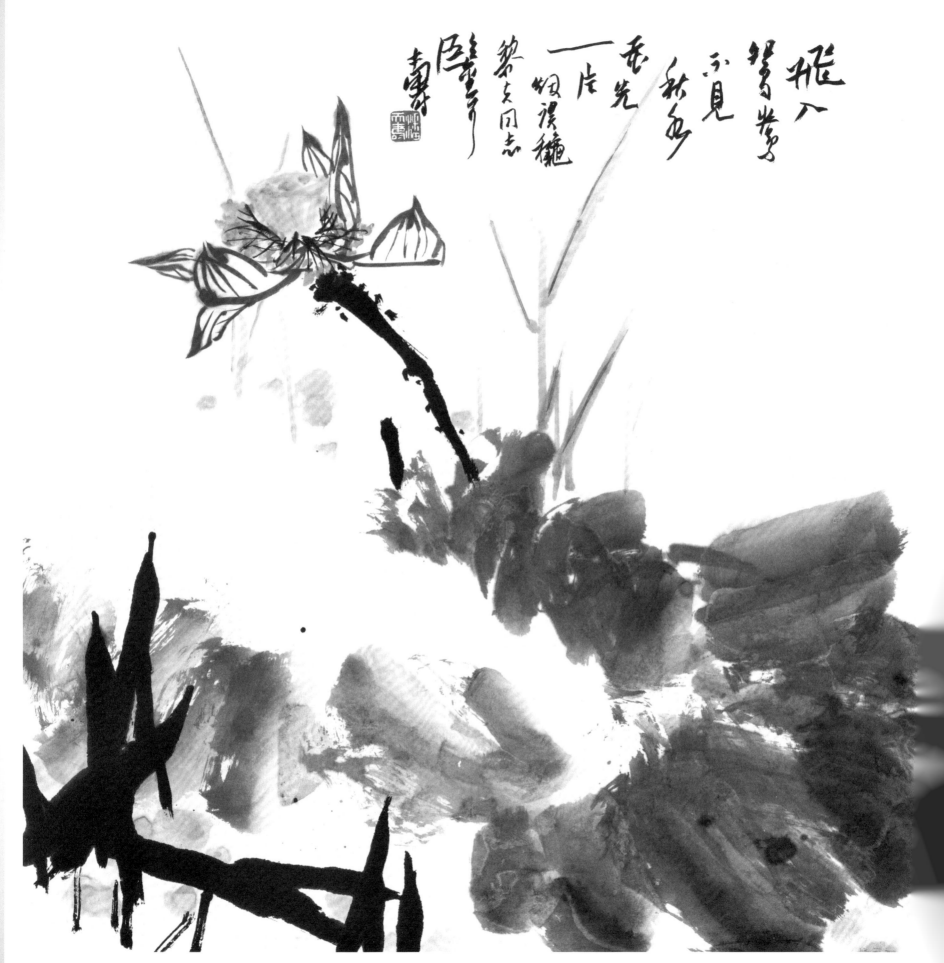

烟水花光图

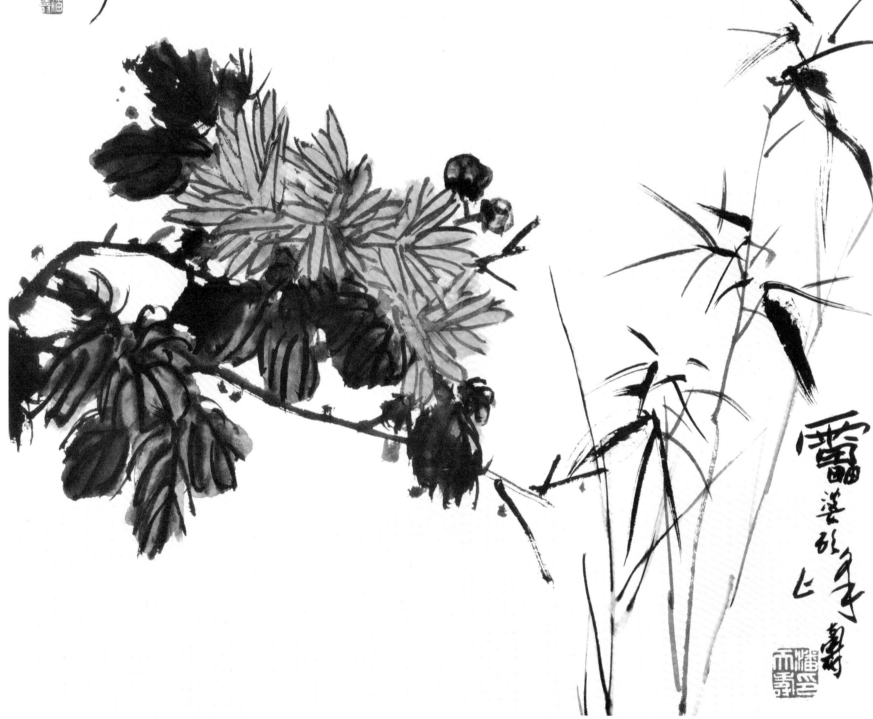

菊垂湿露

郎呤

以四年

视瞍

赵□生同志

陈颐又题

竹菊图

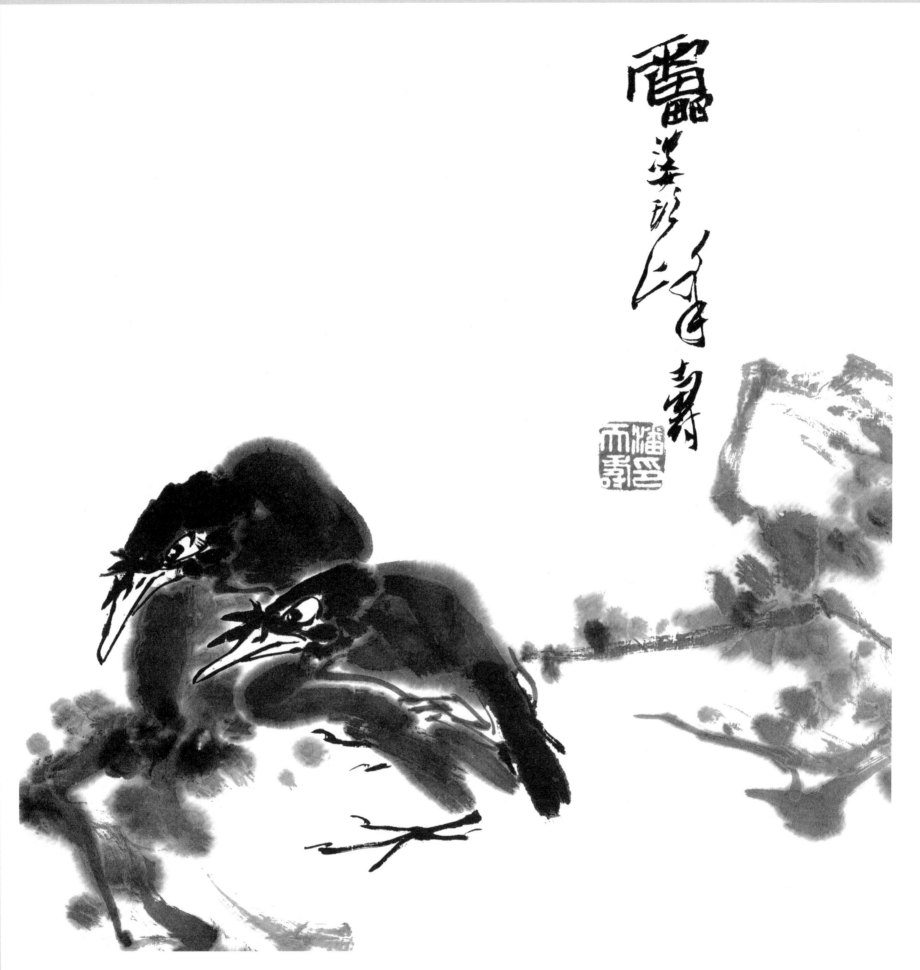

憩息图

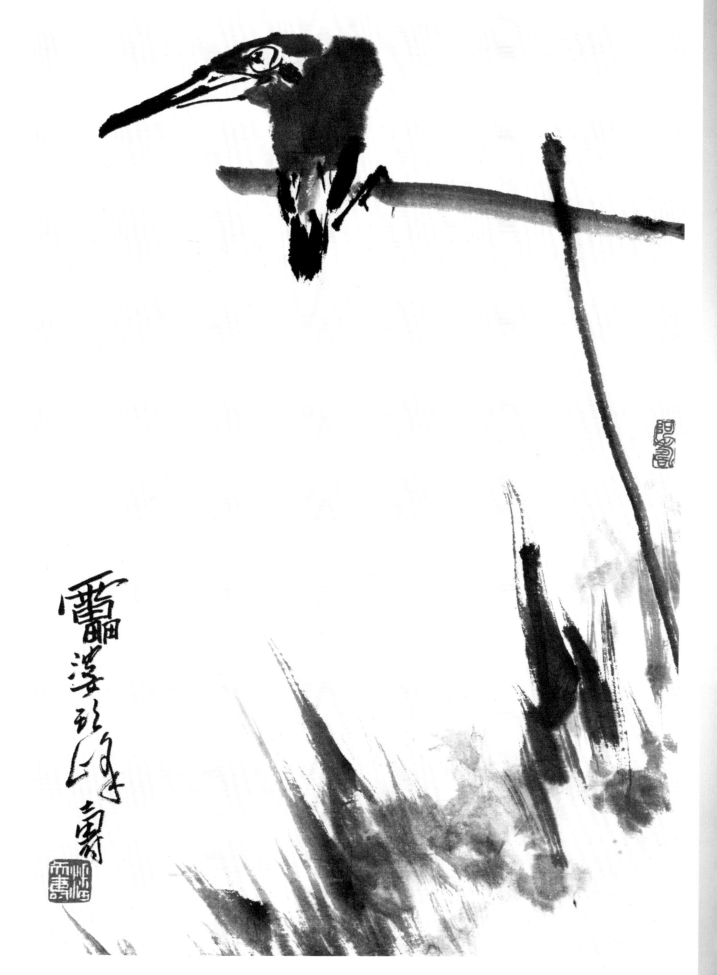

翠鸟图

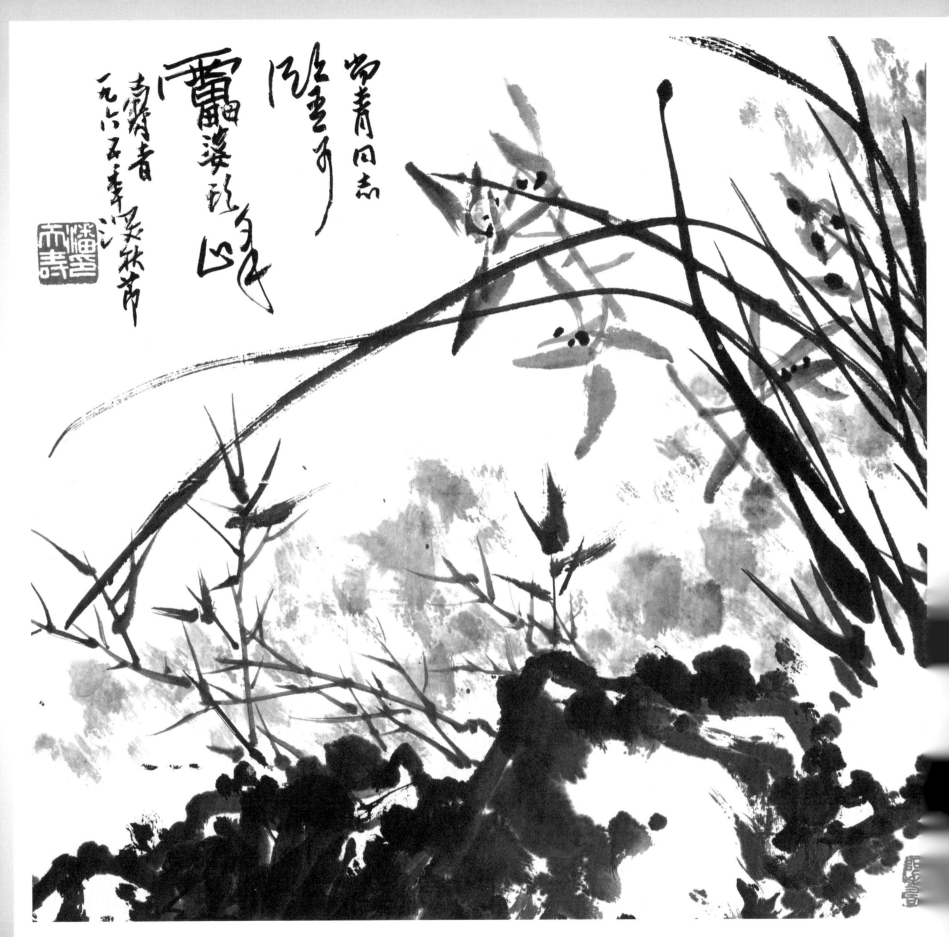

兰草图

先春梅花图

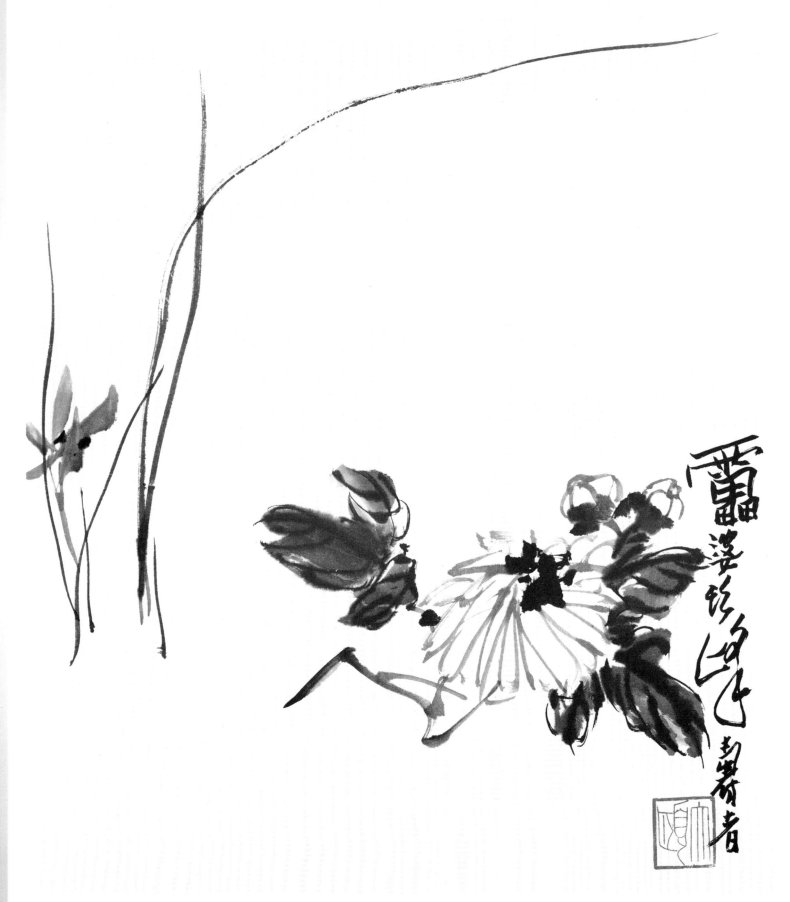

兰菊图

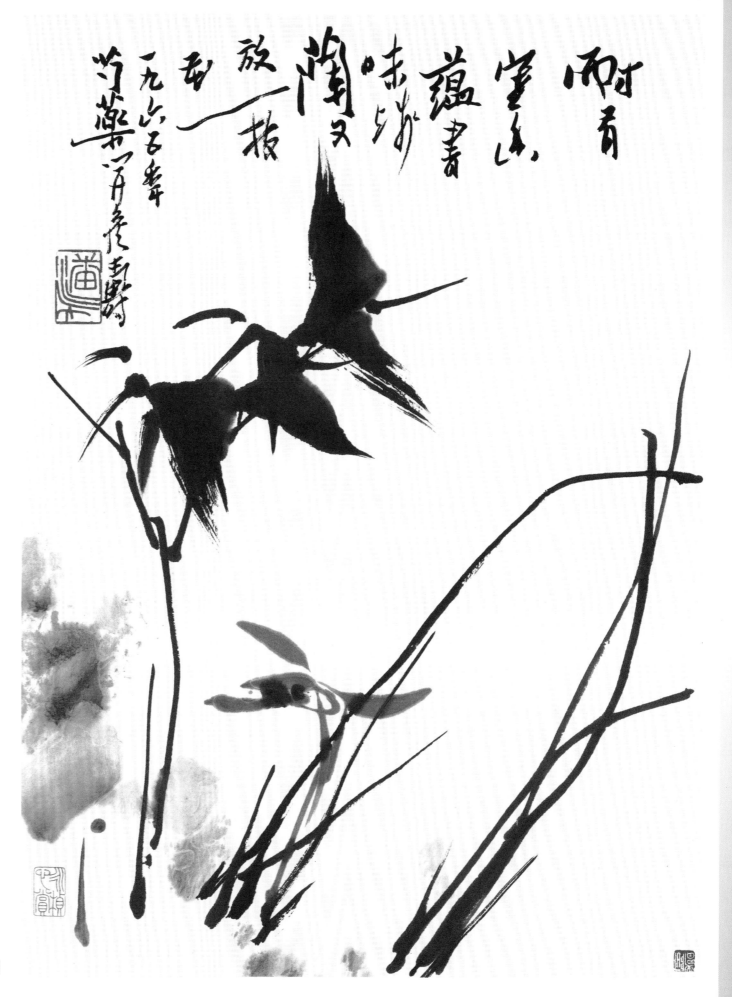

竹兰图

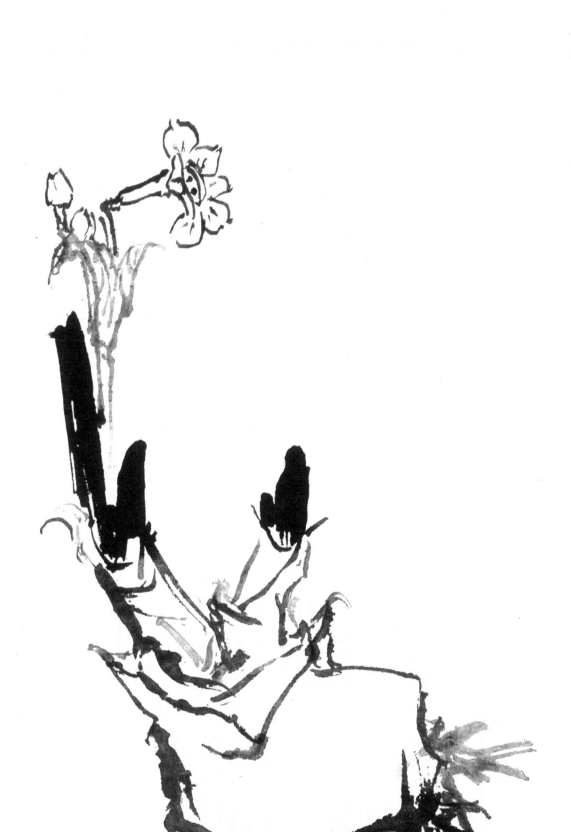

水仙图